KB190990

지금은
이재명

이재명의 언어

이재명을 보면서 지금 살고 있는 그의 세상이 두 번째 인생이지 않을까라는 상상을 해본 적이 있다. 과감하고 다소 위험해 보이지만 마치 계획된 우연을 즐기듯 아슬아슬한 길에 익숙한 듯 유연한 삶을 보여주기 때문이다. 그는 자신 안에서 서로 어울리지 않는 모순을 마치 점묘법으로 그림을 그리듯 조화롭게 공존시키고 있는데, 가까이에서 보면 모순적인 색상과 형태가 보이지만 멀리서 보면 결국 그가 지향하고 있는 하나의 큰 그림이 있음을 알 수 있다.

내가 아는 이재명은 정치인의 인생, 그 너머를 바라보는 사람이다.
그와 대화를 나누면서 먼 목적지를 향해 걸어가는 여행자의 짐이 소박하고 실용적이듯, 그가 쓰는 언어는 거추장스러운 것을 지워낸 분명한 마음의 소리임을, 더불어 그가 바라보는 시야 또한 먼 곳을 지향하고 있음을 느낄 수 있었다.
대부분의 정치인들은 사과를 해야 할 경우 "유감입니다"라는 소위 말하는 우아하고 건조한 표현을 쓴다. 왜 그들은 우리의 마음에 쉽게 와닿는 "미안합니다" 혹은 "죄송합니다"라는 일상적 용어를 쓰지 않고 해석이 필요한 개운치 않은 용어를 구사할까?
그건 어쩌면 속마음과 사과의 표현이 다르기 때문은 아닐까? 혹은 자신이 쓰는 언어의 자취를 애매모호하게 만들어 언제든 번복할 수 있는 여지를 두고자 하는 의식적 의도가 아닐까?

이재명의 언어를 바라보는 시선 중에는 '상스럽다', '위험해 보인다'라는 견해가 있다. 직설적이고 해석의 여지가 없기 때문이다. 이에 대해 그는 이렇게 답한다.

"나 또한 우아하게 말하고 행동할 수 있다. 그러나 최근 몇 년 동안 그리고 지금은 더욱더 대한민국은 준전시 상황이다. 나로서는 이미지 관리를 하면서 우아한 태도로 일할 겨를이 사실상 없다. 지금은 일에 미쳐야 하고, 국민과의 소통에 있어서 교감은 길고 회의는 짧아야 한다. 즉 공감과 합의의 속도가 최대한 빨라야 한다.

나는 일을 하고 성과를 내는 실용주의적 정치인이지 다듬어진 이미지를 만들어 국민을 지도하고 안심시키는, 소위 말하는 '정치 지도자'가 아니다. 심지어 나는 정치 지도자라는 말 자체를 무척 싫어한다. 나는 정치라는 일을 선택했다. 국민들은 나에게 권력이 아닌, 위기를 극복할 수 있는 권한을 주면 된다."

그에게 있어 정치와 언어는 그야말로 도구다. 그렇기에 목적을 위한 수단적 요소는 최대한 간소화한다.

그는 국민의 한 사람인 나에게 자신을 지지해달라고 강요하지 않는다. 솔직하게 자신의 장단점을 얘기하며 지금 상황에서 어떤 선택을 할지를 나에게 맡긴다. 즉 절대적인 가치를 주장하는 게 아니라 상대방의 지성을 인정하고 최선의 선택을 할 수 있도록 상대방과 눈높이 대화를 한다.

이 책의 내용은 이재명과의 대화를 통해서 나온 내용 중에 그의 삶과 정치 철학이 가장 잘 함축된 문장을 발췌하여 다시 사진으로 재해석한 것이다.

그를 만나보면 알겠지만 독특하게도 그는 정치라는 영역에서 창작을 하고 있다는 느낌을 자주 풍긴다. 왜냐하면 그가 내어놓는 모든 것은 어쨌든 남들과 다르고 항상 내면의 작업실에서 고치고 만드는 뚝딱거리는 소리가 들리는 듯하다. 대화를 나누는 상대가 예술가라면 상상력을 자극하고 예술적 영감을 주는 힘이 충분히 있다. 정치에 장르가 있지는 않겠지만 스타일은 있을 수 있다. 나는 그의 스타일을 '아트 정치'라고 부르고 싶다.

이 책은 이재명과 컬래버레이션으로 작업한 정치적 작품이다.

이재명을 좋아한다는 것은, 그의 정책이나 당파를 따르는 것이 아니라 마음이 묻어 나온 그의 언어와 현실적 삶에 대한 실천적 동의일 수 있다.

'지금은, 이재명'이다.

2021년 6월

강영호

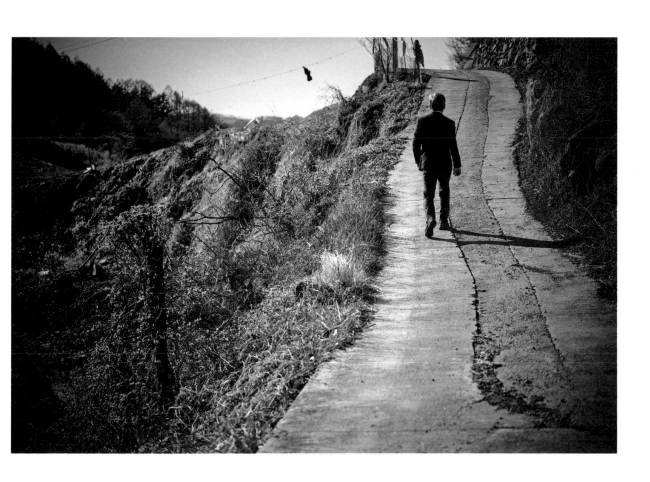

강 영 호 의 작 업

'우연'이란 말 없이 설명할 수 있는 것들이 얼마나 있을까. 포토그래퍼로서 자주 '최초', '최고'라는 수식어가 따라붙는 그이지만 정작 정식으로 사진을 공부한 적은 없다. 학사와 석사 모두 불문학을 공부했고 카메라도 13년 전 것을 그대로 쓰다 최근에야 바꿨다. 그에게 사진은 또 다른 언어일 뿐이다.

20대 후반 늦은 나이에 발견한 사진이라는 즐거움. 그 즐거움에 몰입하기 무섭게 '우연'한 기회가 찾아왔다. 심은하, 이정재 주연의 영화 「인터뷰」 포스터 촬영. 그렇게 별다른 준비 없이 시작된 여정은 수백 편의 영화 포스터와 광고 촬영으로 이어졌다. 톱 포토그래퍼 강영호의 탄생이었다.

소위 말하는 '정통'이 아닌 탓일까. 남들이 따라 할 수 없는 것을 하고 싶었다고 한다. 춤추는 퍼포먼스 사진작가, 정치 칼럼 쓰는 작가. '나까지 남들 다 하는 것 할 필요는 없을 것 같았다'며 짐짓 겸양을 내비치지만, 그렇게 20여 년의 시간이 흘러 어느새 그의 좌충우돌은 길이 되었다.

늘 '사람'의 원형을 포착하고 싶었다. 찰나의 한 장에 한 사람의 생애가 담기는. 누구도 사연 없는 인생은 없으니까, 평범한 미소조차 일상의 끝없는 희비극이 만든 퇴적물일 테니까. 수년 전 KBS 프로젝트 〈한국사람〉을 통해 '평범하지만 평범하지 않은' 보통 사람들의 삶을 찍고, 《중앙일보》에 연재한 〈시대의 얼굴〉 칼럼 시리즈를 통해 유력 정치인들의 인물 사진을

담은 것도 그 일환이다. 그에게 현실의 모순을 딛고 분투하는 '사람'만큼
흥미진진한 주제는 없었다.

'너는 누구의 편이냐'고 묻는 시대이지만, 그는 주저 없이 '경계'를 사랑한
다고 말한다. 직관과 논리, 감각과 사색, 침묵과 웅변, 환상과 현실, 하물며
좌파와 우파. 자신의 렌즈는 늘 그 경계를 연결하는 접속사에 포커스가 맞춰
져 있다고 한다. "예술가들이 끼와 감각을 평가 절하하고, 자신들의 작업을
너무 어려운 철학과 이념으로 무장시키고 있다"며 비판하는 그이지만, 가끔
어려운 말을 섞을 때가 있다면 여지없이 경계의 미학에 관한 이야기다.

그런 그가 이재명이라는 정치인을 택한 것은 선뜻 어울리지 않는 옷처럼
보인다. 정치인 이재명만큼 '선명하다'는 평가를 받는 정치인도 없으니까.
이 또한 우연인가 물으니 주저 없이 답한다. 이재명은 주류와 비주류 사이
에서 분투하는, 유일하게 모순을 공존시키는 정치인이라고. 뼈저린 가난
아래서 자란 소년 노동자였던 그와, 소위 있는 집 가정에서 자란 자신이 태
생적 경계를 벗어나 어떻게 실용주의라는 현실 정치의 접점에서 자유롭게
만날 수 있는지 꼭 한번 탐구해보고 싶었다고. 선거 때마다 찾아오는 수많
은 정치인들의 러브콜을 뒤로하고 그가 이 작업을 시작하게 된 이유다.

드문 일이라며, 작업을 하면서 정치인 이재명을 더 사랑하게 되었다고 한

다. 그의 목소리로 그의 삶의 궤적을 따라갈 때마다, 자신처럼 남들이 가지 않는 길을 거침없이 헤쳐온 삶의 굳은살을 마주할 때마다, 먹먹해지기도 가슴이 뛰기도 했다고 한다. 책의 제목은 모든 인터뷰와 사진 작업이 끝난 후 가장 마지막에 지어졌다. 짧지 않은 탐색의 결론인 셈이다.

그럼에도 객관적이어야 할 자신의 본분을 망각하지 않으려 무던히 애쓰는 태도, 작가 강영호의 미덕이다. '뻔하디 뻔한 위인전과 천편일률적인 정치인들의 자서전 문화를 바꾸고 싶었다'는 결연한 각오는 없는 길을 만들어 나가는 이재명식 정치에 대한 강영호식 작업의 화답이다.

<div align="right">편집부</div>

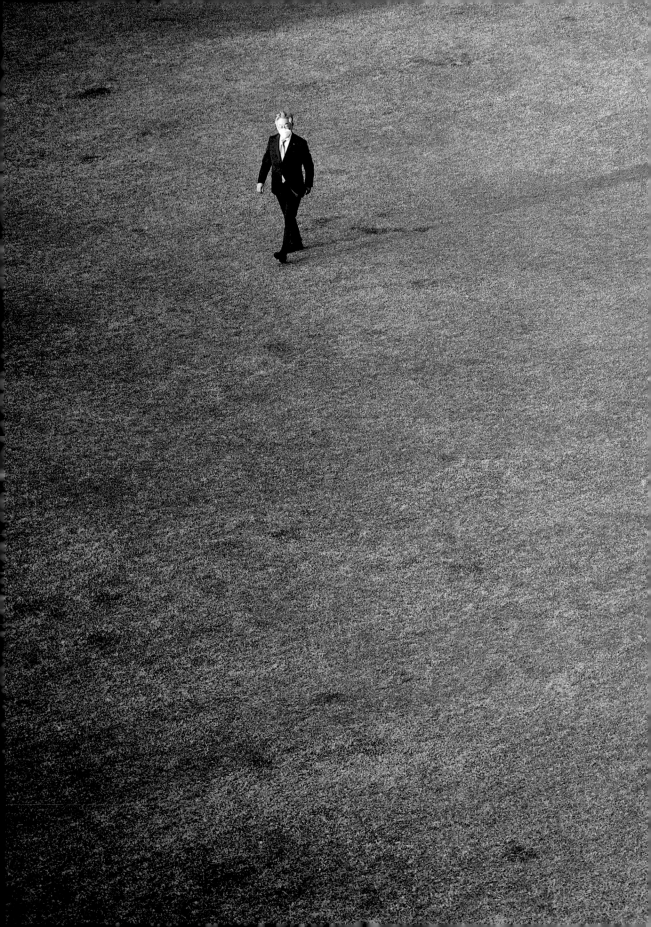

2. 행 동	1 학기	동무들과 사귐이 좋고 떼사	
	2 학기	활발 하며 책임감이 강함	활
3. 특	학기항목	활 동 부 서	
	1 학기	과 학 부.	과학부에 득ㄹ 과학에 참여

있으나 덤배는 성적이 있음.

동	상	황	출 석 률		계
			35/36		
활동을 보임			32/34		67/70
크게 활동함					

	70	70	490	61	37	68	
			286	71	46	84	

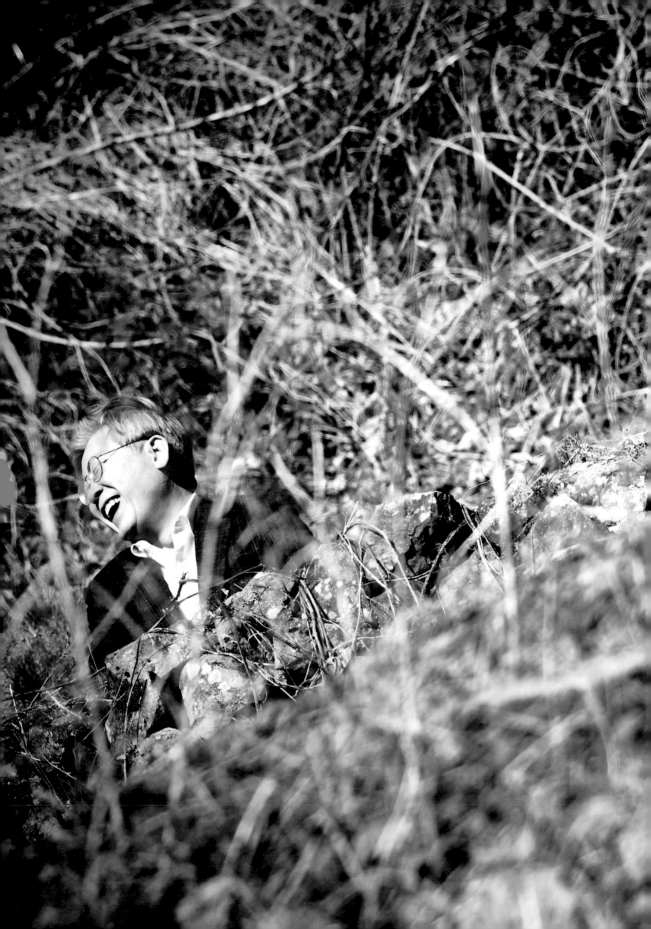

지금 이 순간

우리는 매우 높고 난간도 없는 벼랑 위의
다리에 있다
건너편을 볼 여유가 없다
일단 건너가야 다음이 있다
쥐가 서까래 위를 용감하게 지나갈 수 있는
이유는 시야가 좁기 때문이다
지금은 「단견」이 필요하다

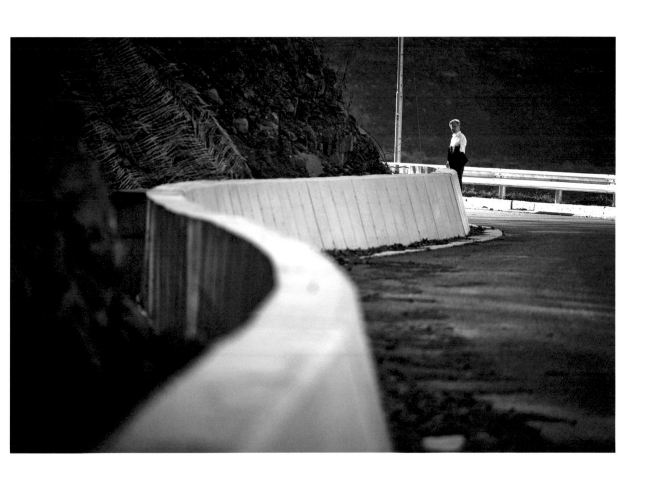

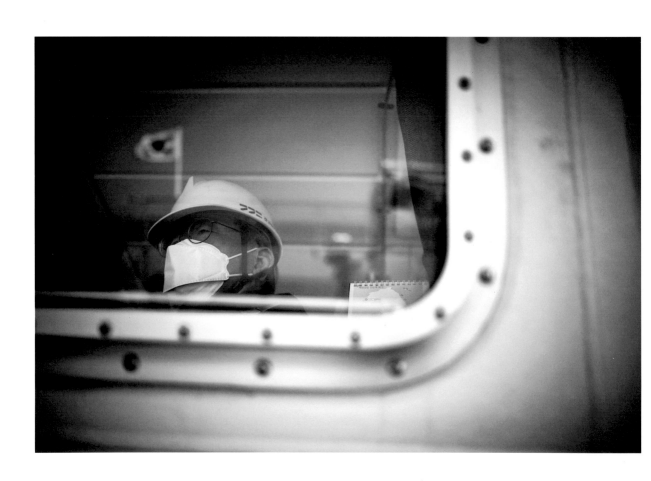

코로나 이후

우리의 입과 코는 막혔지만
현실을 바라보는 눈과
진실을 구분하는 귀는
더 예민해지지 않았는가

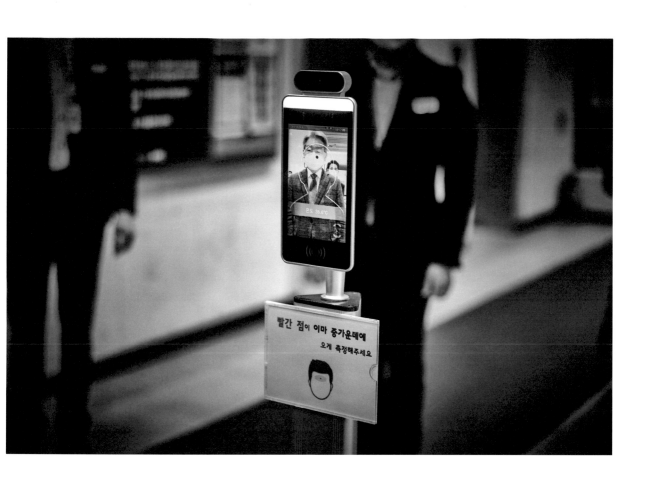

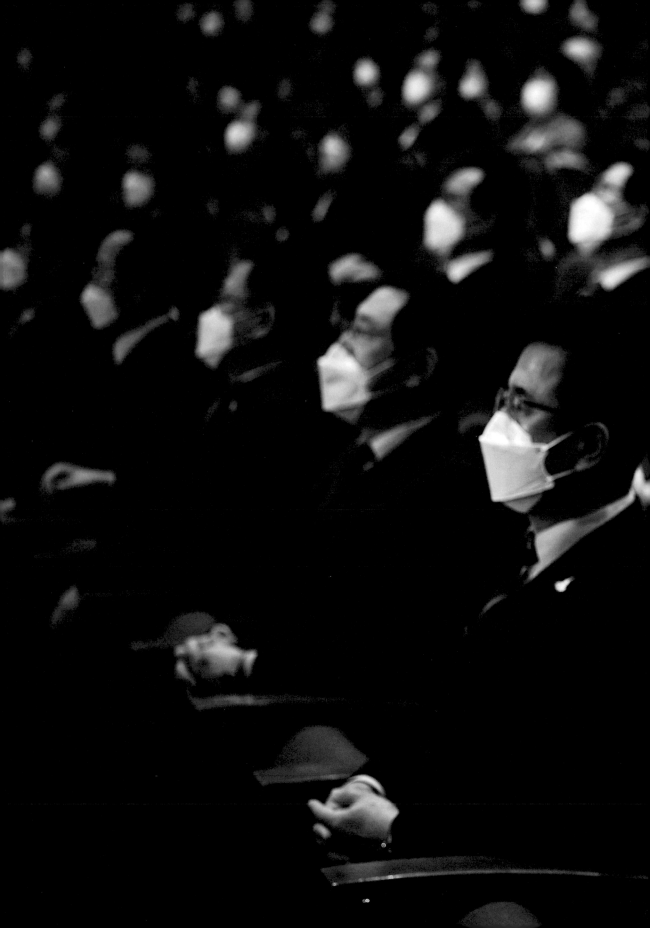

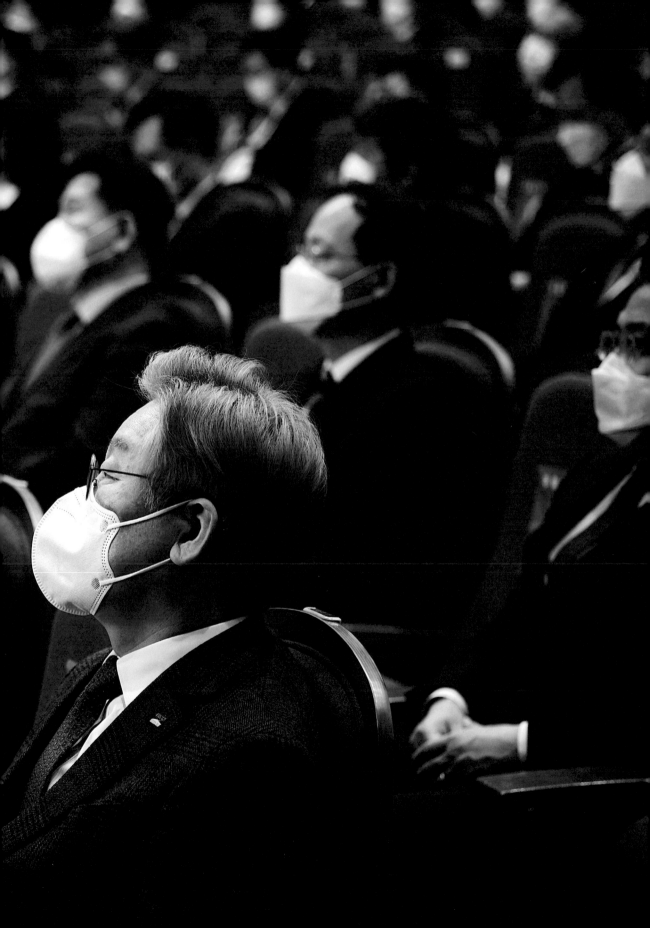

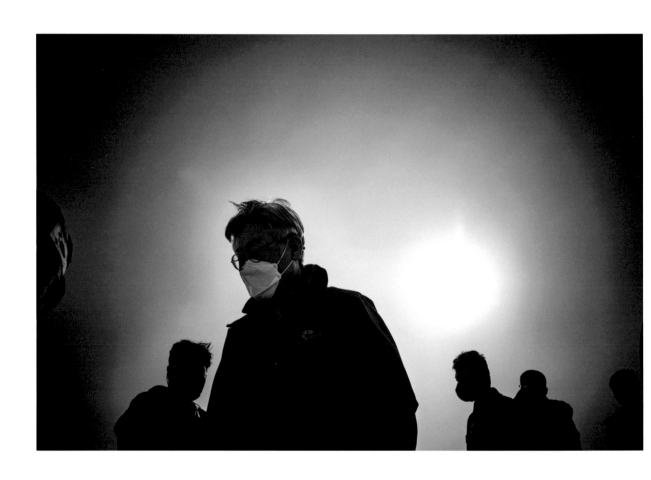

무한 경쟁과 적자생존의 시대에
When they go alone

우리는 공정 경쟁과 전원 생존으로
We go together

어디로 가십니까?

왼쪽? 오른쪽?

저는

옳은 쪽으로 갑니다

내 몸에 똥칠

정치를 하다 보면
어마어마한 똥을 치워야 할 때가 있다
우아함을 포기하고
나는 내가 직접 한다

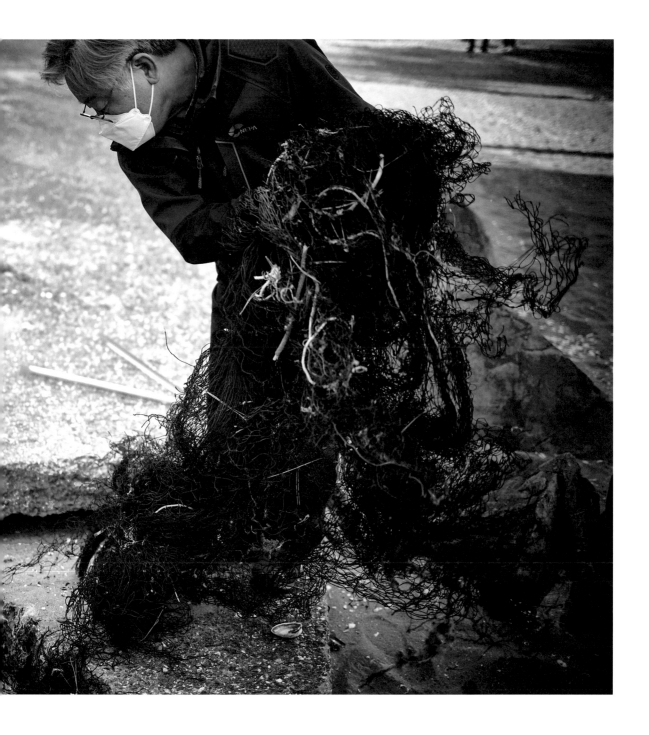

오히려

나를 밖으로 밀어내는 힘 덕분에

나는 더 멀리 볼 수 있었다

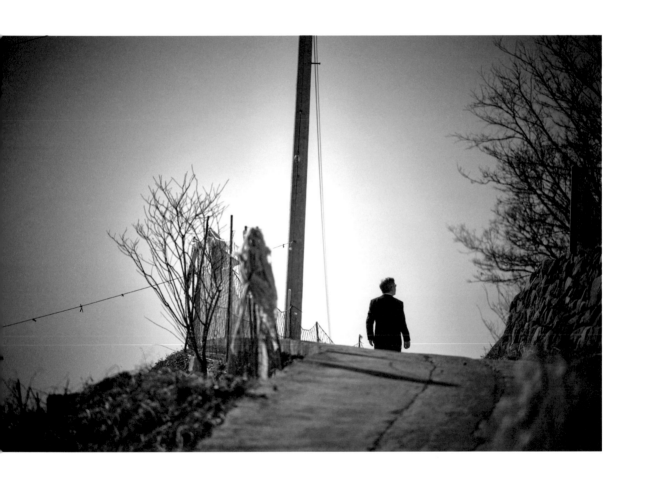

결과는 이미 과정에 있다

꿈이라는 공을 힘껏 던지고
그 방향으로 땅만 보고
끊임없이 걸어가다 보면
어느새
발끝에 공이 닿을 것입니다

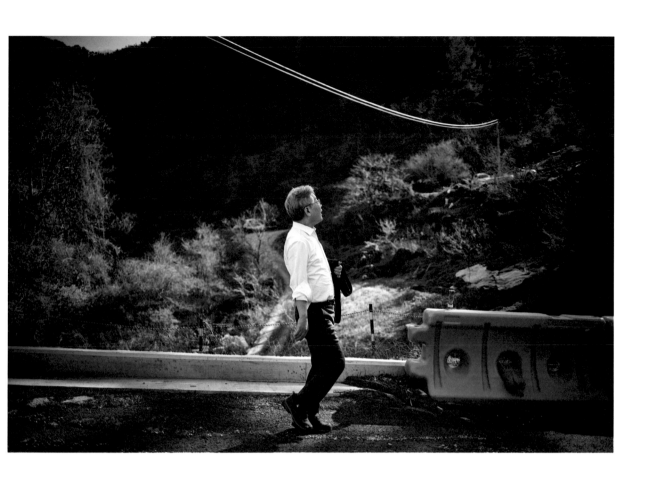

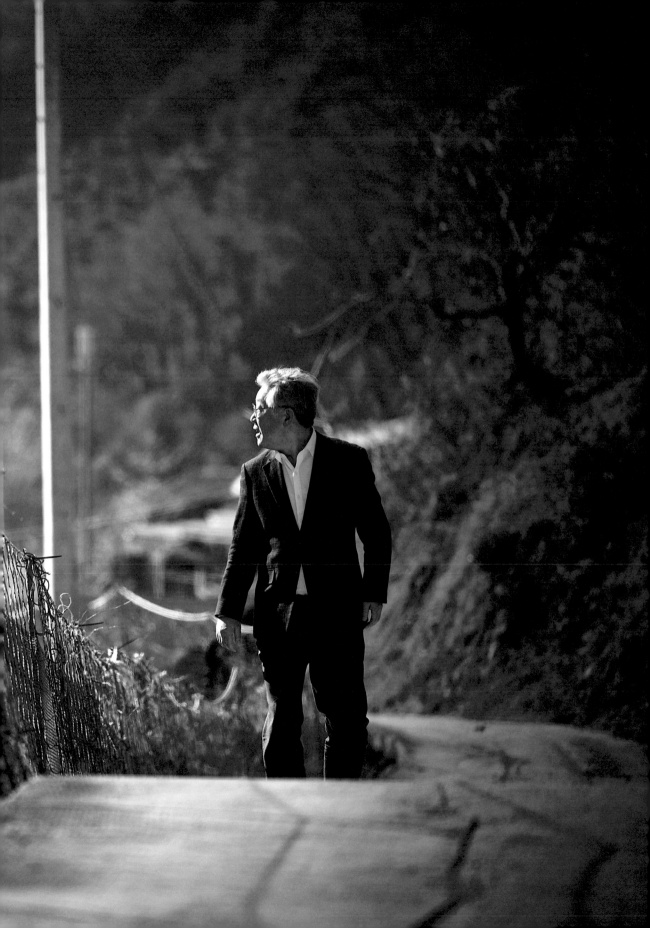

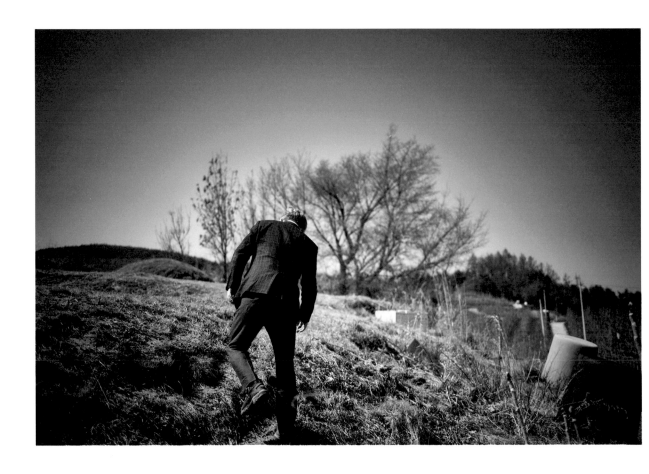

극단적 직업

정치는
하자고 하면 끝이 없고
안 하자면 놀고먹을 수 있는
그러나
국가의 흥망이 달려 있는 직업

작은 차이가 큰 차이

큰일은 누구나 다 한다
그러나 사소한 일은
아무도 하려 하질 않는다

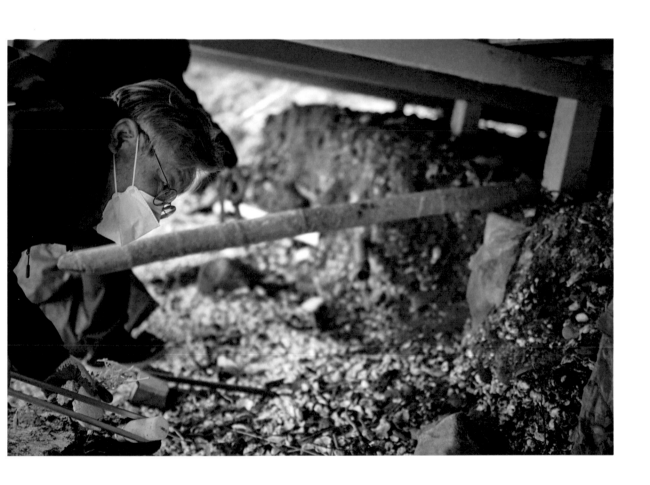

41

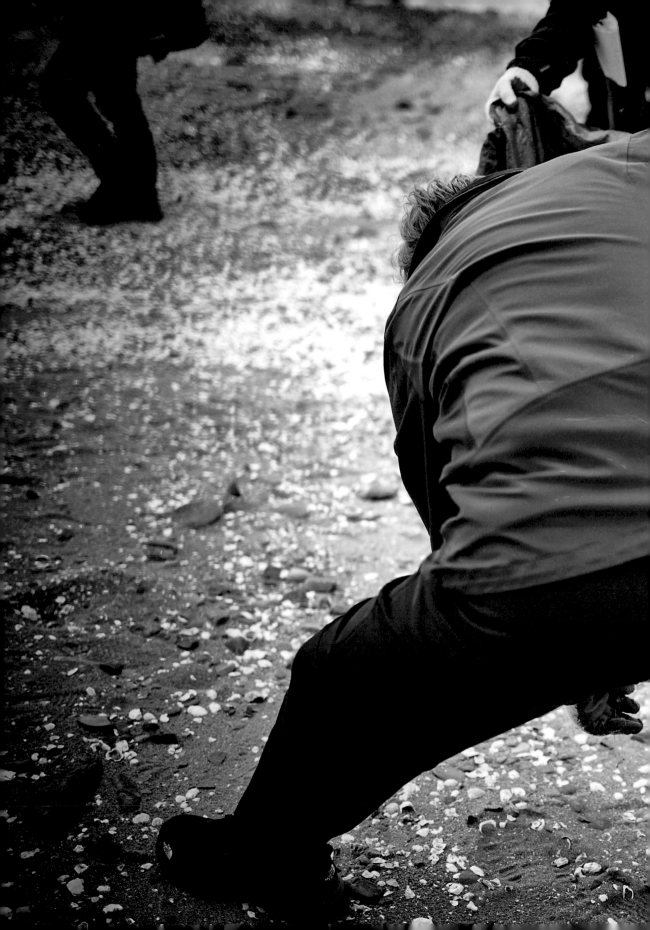

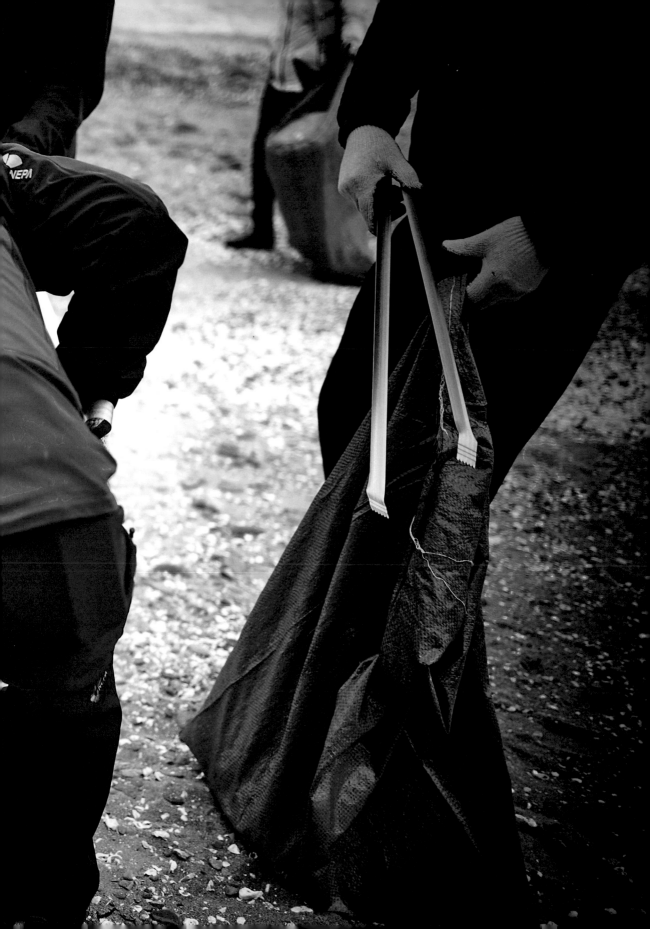

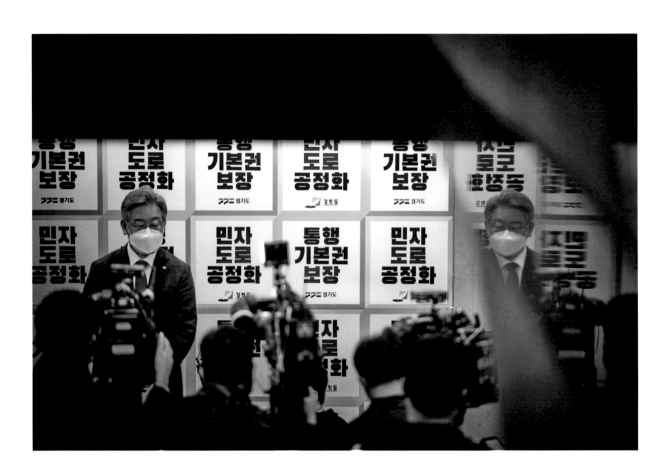

정책엔 저작권이 없다

국민이 죽고 사는 문제에

내 것 네 것 따질 겨를 없다

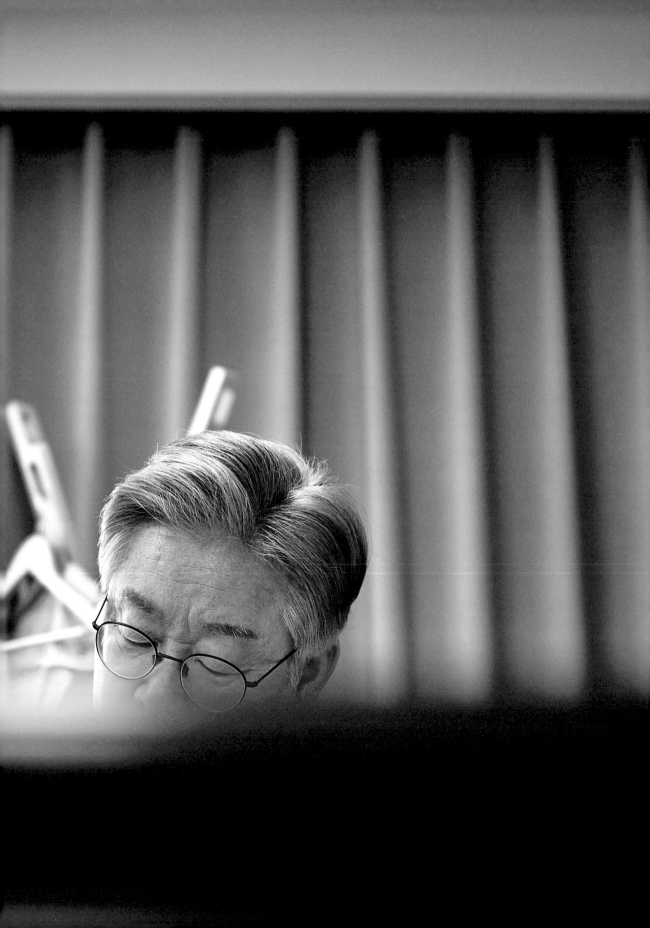

무관심

아직도 이념과 종북 운운하는 정치가들
나는 그들을 미워하지 않는다
다만
철 지난 이야기에 관심이 없을 뿐

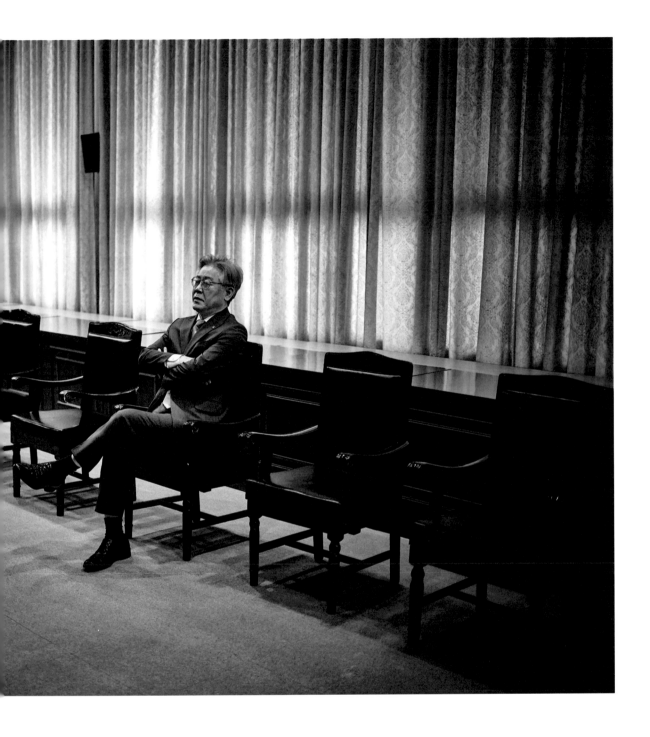

1982. 02. 16

창과 방패

딱 하나만 선택해야 한다면
나는 방패다

지금은
싸워야 할 강자보다
보호해야 할 약자가 더 많다

옆 사람

위를 봐야 제가 없습니다
앞에도 뒤에도
거기엔 제가 없습니다

저는
여러분의 옆에 있을 뿐입니다

정치 지도자란

『자신의 정치적 이념과 성향을 바탕으로
국가가 나아가야 할 방향을 제시하며
국민을 가르쳐 이끄는 사람』이라고
한다던데

따라가기도 숨이 찬데
뭘 지도하고 가르치나

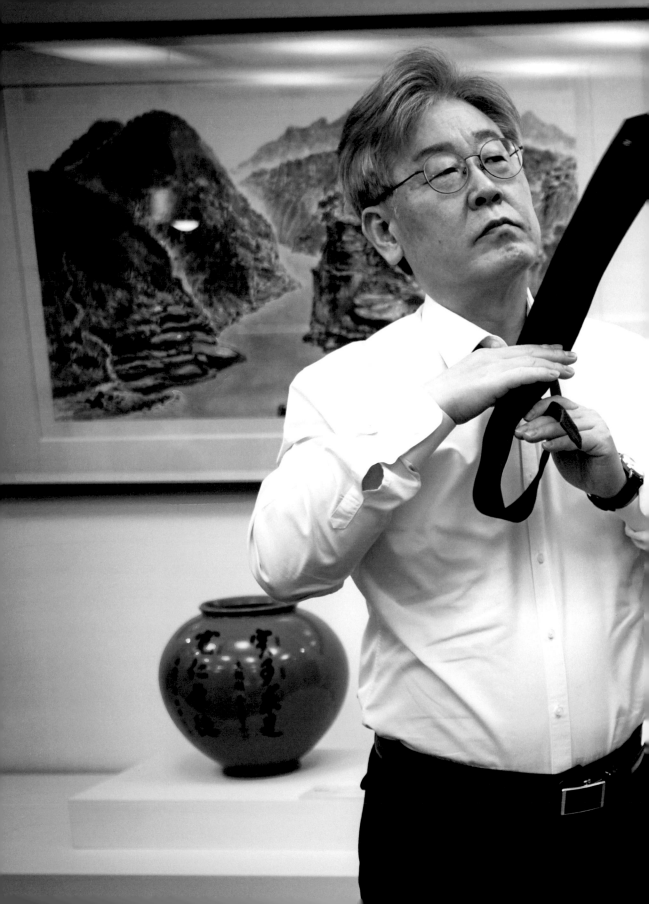

신의 한 수란 없다

정치란
인간의 문제를
인간 스스로 해결해나가는
끊임없는 과정일 뿐

60

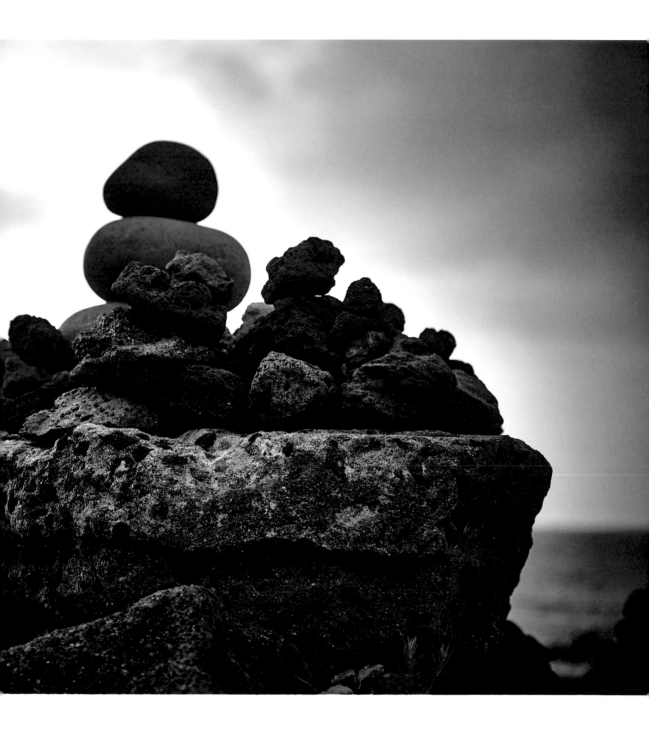

행정은 연주, 정치는 작곡

행정은
있는 길을 따라가는 것
정치는
없는 길을 만들어가는 것

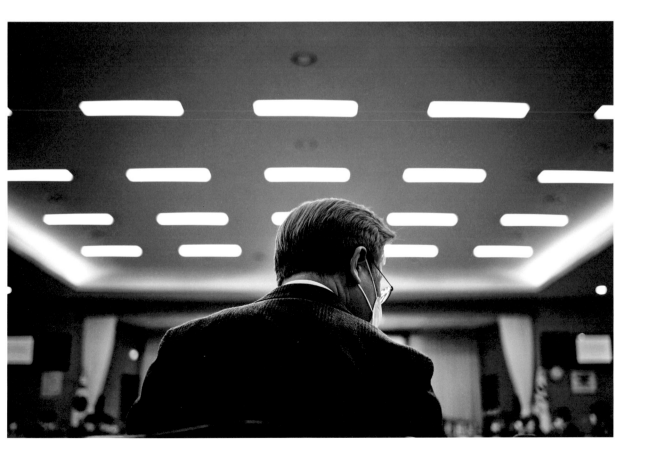

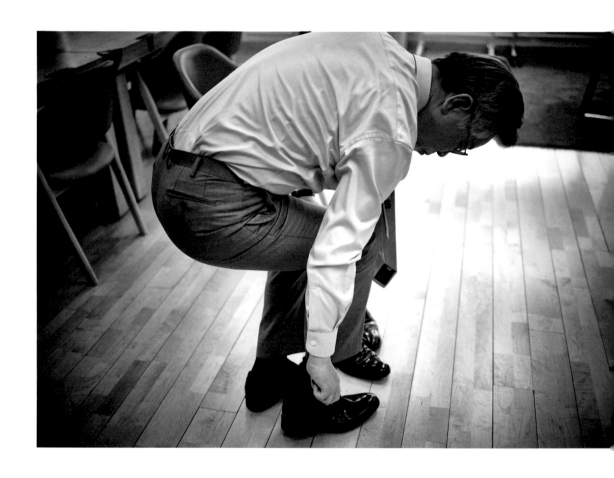

일하는 정치인

선거에서 이기면

딱 하루! 좋다

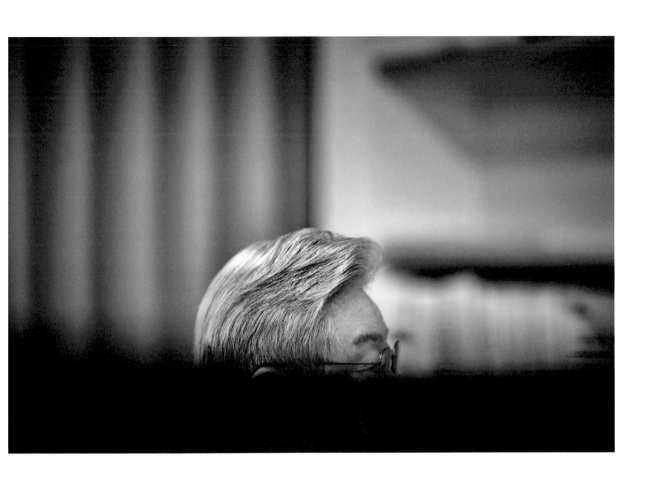

미리 말하자면

나한테 잘 보여서 득 될 것 없다
일만 늘어날 뿐

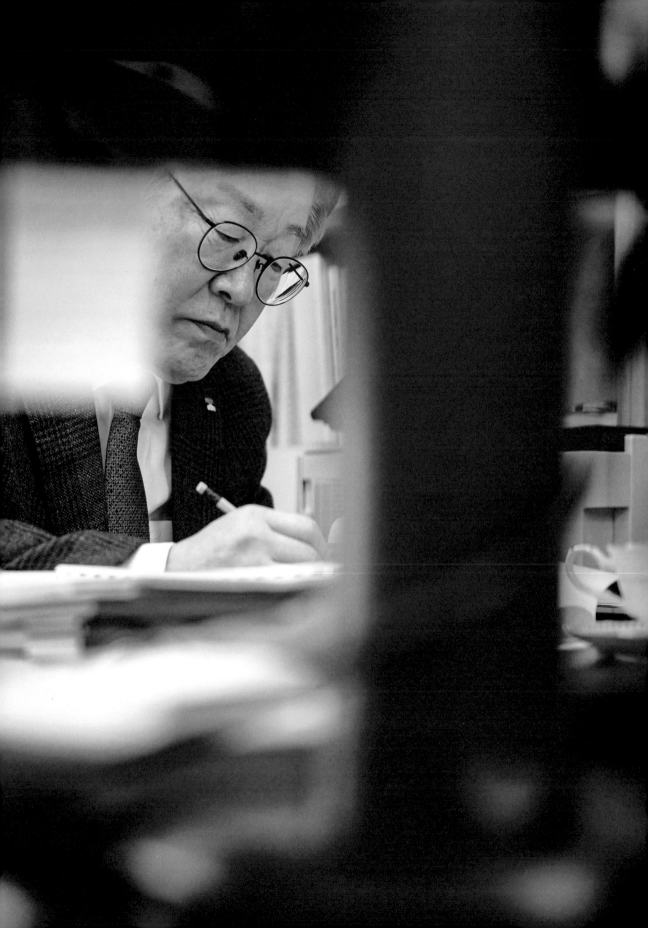

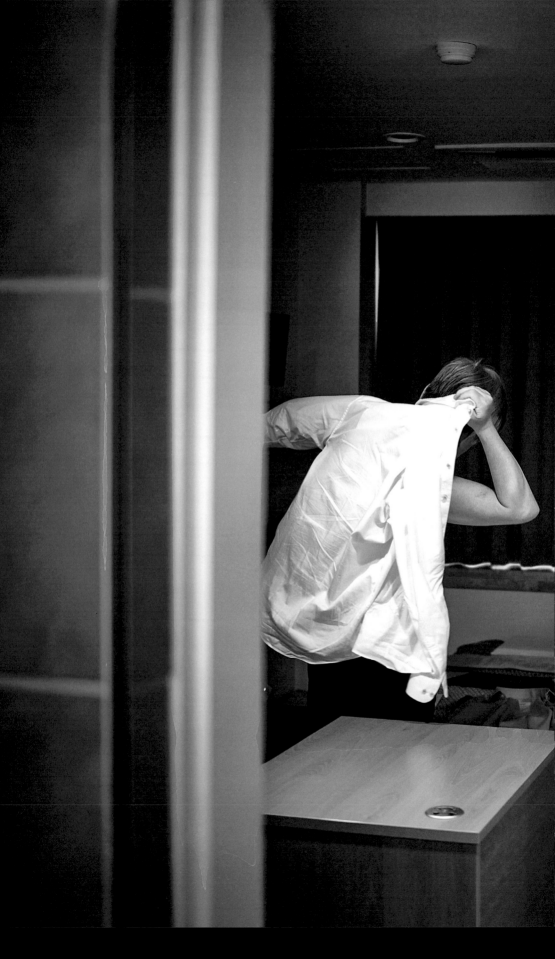

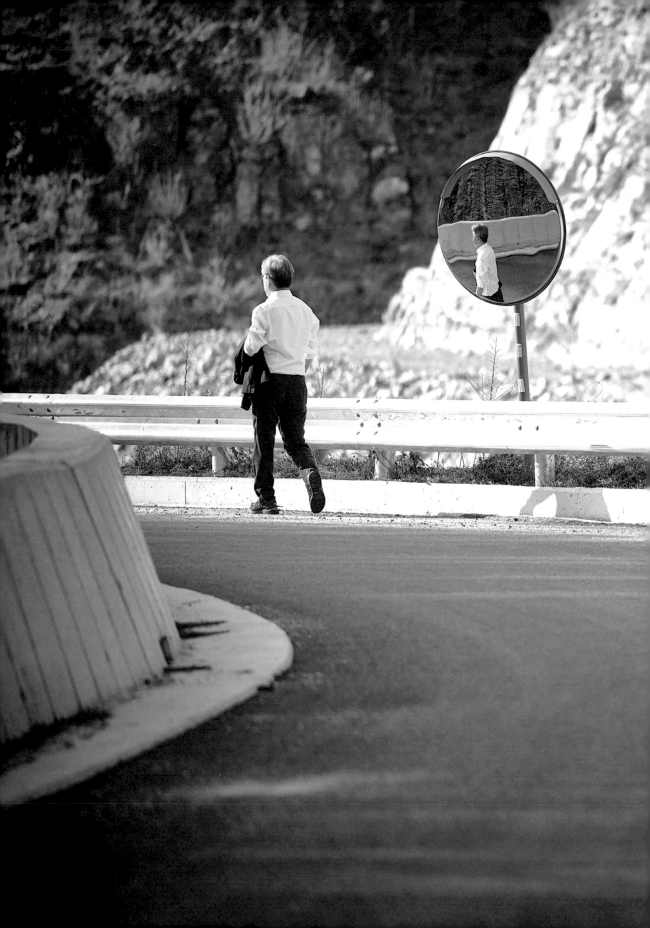

밥과 그릇

밥그릇을
한 개 가지고 있는 사람이 행복할까
두 개 가지고 있는 사람이 행복할까?

가장 행복한 사람은
밥을 먹고 있는 사람이다

이재명 레시피

마음만 먹으면

집값은 잡히고

경제는 살아난다

거래냐 거주냐

주택의 철학을
거래가 아닌 거주에 맞출 때
투기가 없어지고
벼락거지도 사라진다

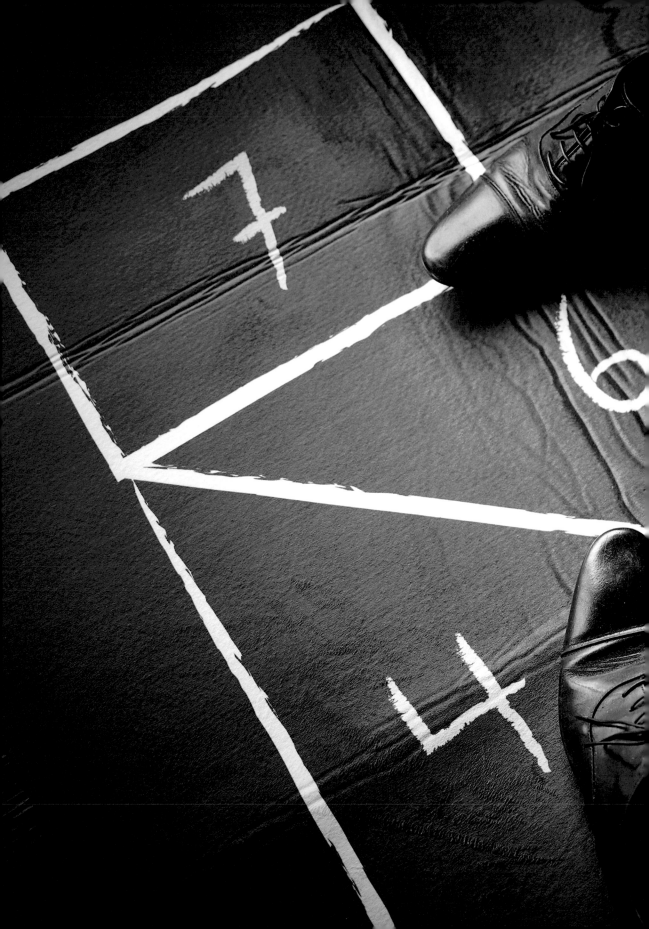

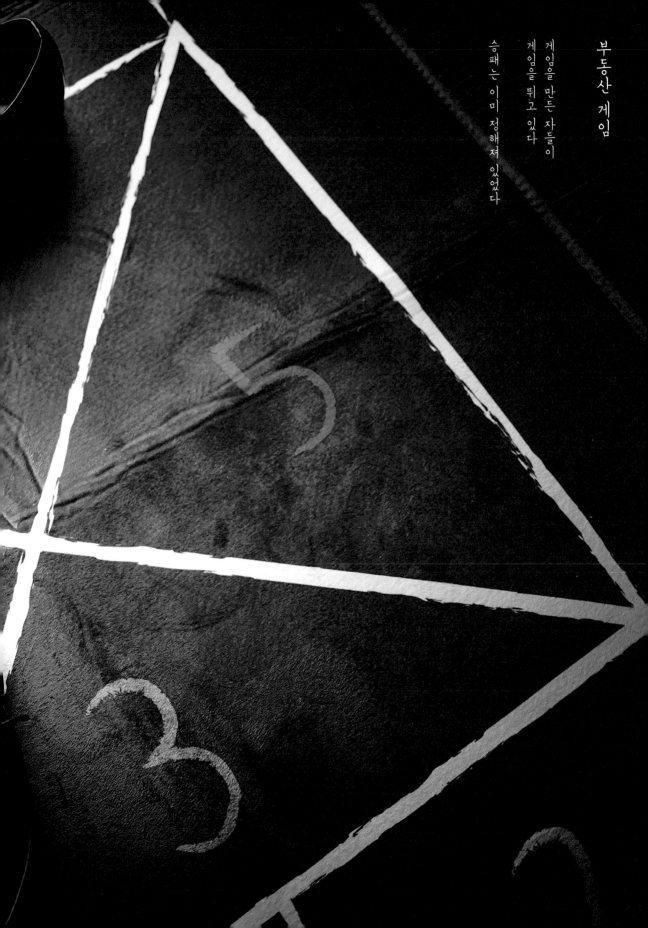

부동산 게임

게임을 만든 자들이

게임을 뛰고 있다

승패는 이미 정해져 있었다

경제적 기본권이란

적어도
누구든
치킨 한 마리의 먹방은
누릴 수 있게 하는 것

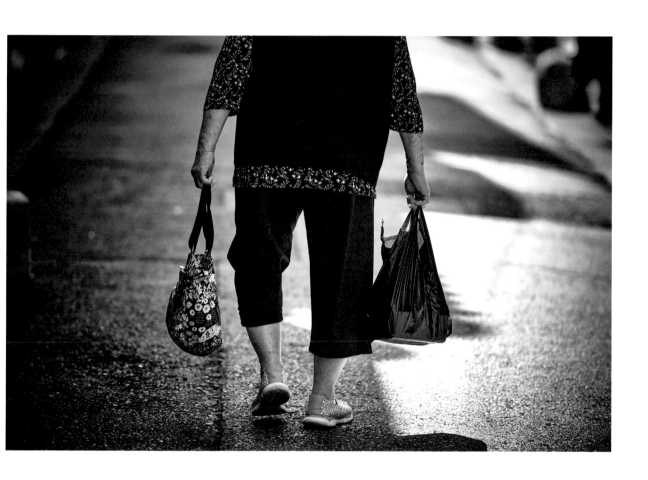

소득 보존의 법칙

하늘에서 떨어지는 돈은 없다
불로소득이란
누군가는 억울하게 잃었다는 뜻

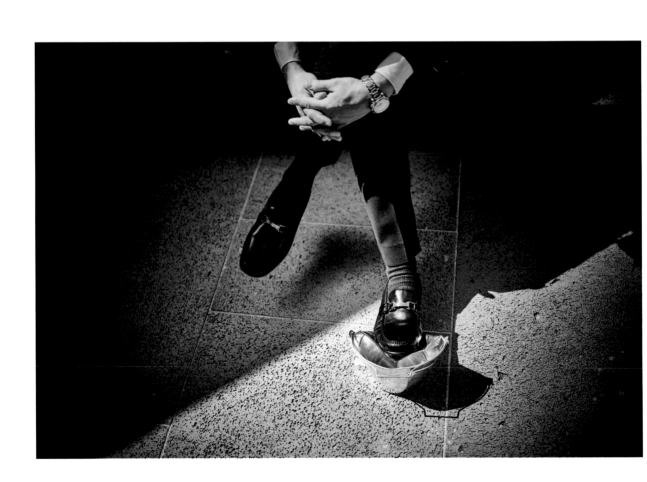

가짜가 무서워 진짜를 포기할 수 없다

진짜 장발장을 위한 공짜 물품으로
생계형 범죄를 예방하고
한 명의 목숨이라도 구했다면
이용자의 90%가 가짜였다고 해도
그 비용은
비싼 것이 아니다

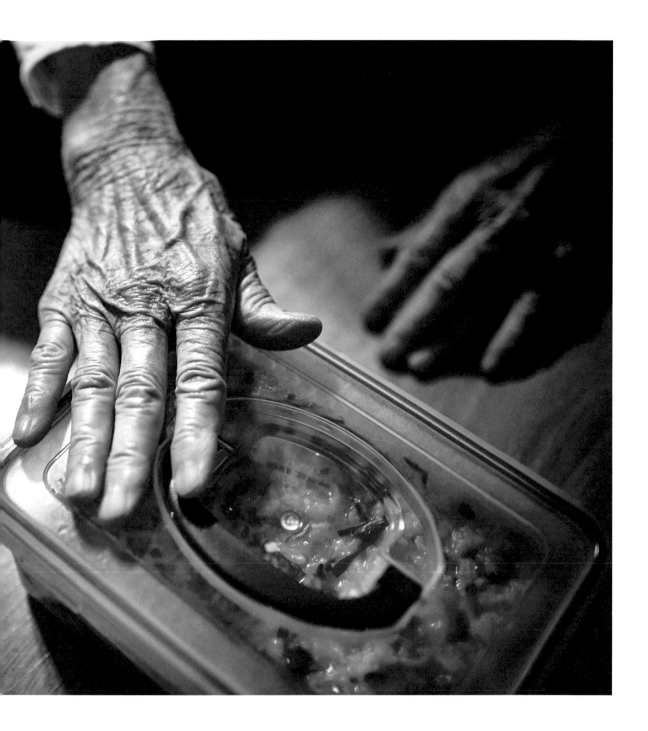

재난 기본 소득

언제 끝날지 모르는
강추위 동파를 막기 위해
수돗물 한 방울씩 틀어 놓는 것이
예산 낭비일까?

재기 펀드

실패는
성공의 가장 큰 자산
나는 실패에 투자한다

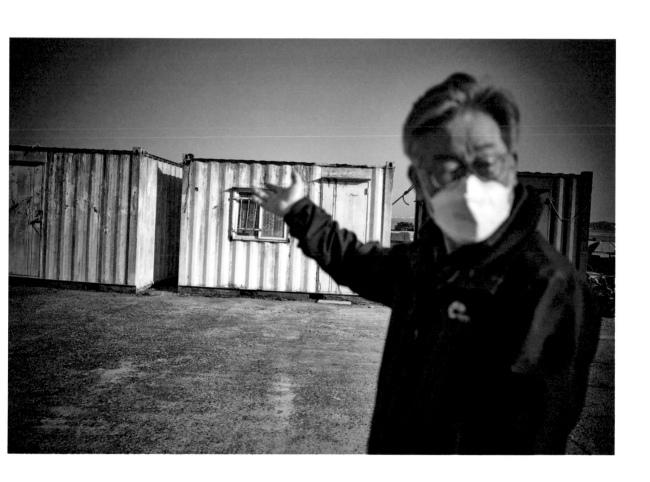

인테리어

사실
청소만 잘하면
비싼 가구 넣을 필요 없고
돈 들이고 사람 써서
새로운 거 만들지 않아도
삶의 질은 훨씬 나아진다

디테일 정치

내가 하는 공사가 아무리 정당한
것일지라도
소음으로 잠 못 드는 이웃이 있다면
좋은 일이니 참아 달라고만 할 것이 아니라
호텔비를 지불해 주는 것이 당연하다

디테일이 없는 정치는
독재가 될 수 있다

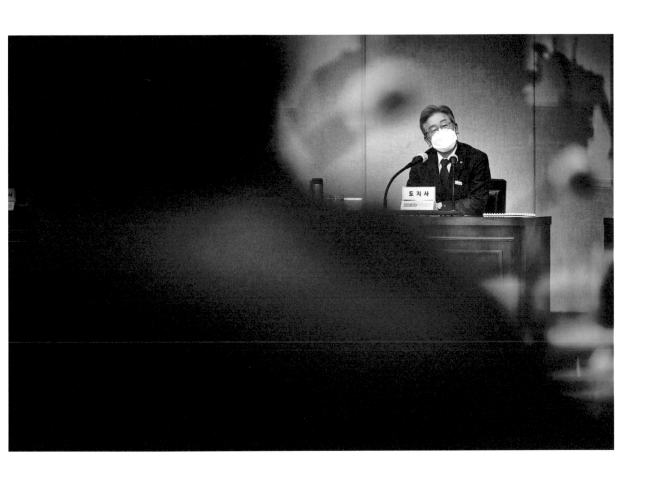

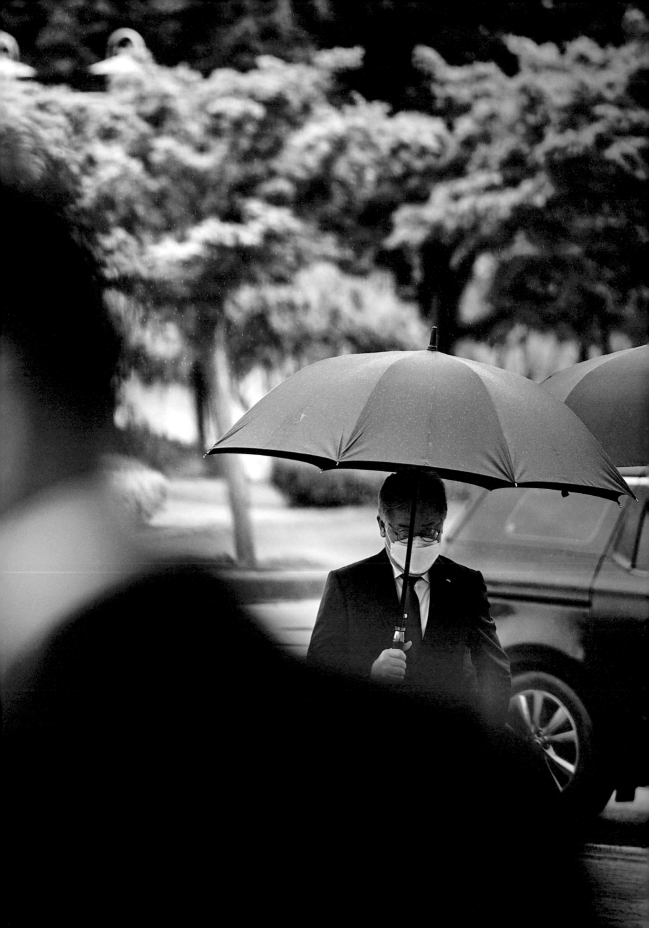

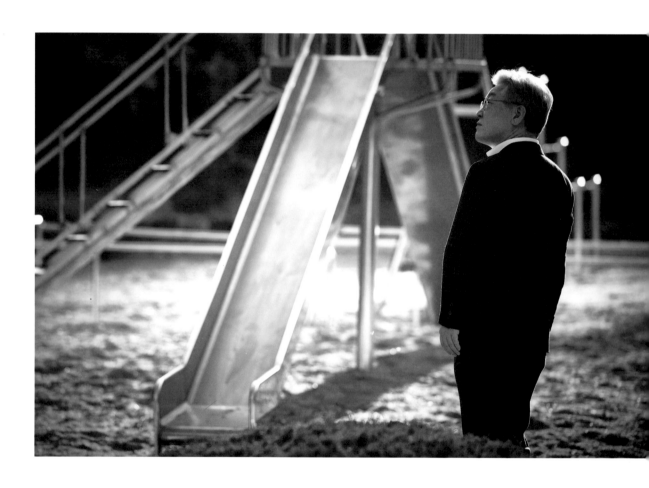

보호와 방임 사이

나는 내 아이들에게
최적의 테두리와
그 안에서의 최대한의 자유를 누리게 한다

사랑은 집에서 쓰세요

「엄빠」찬스
집 안에서 쓰면 사랑
집 밖에서 쓰면 범죄

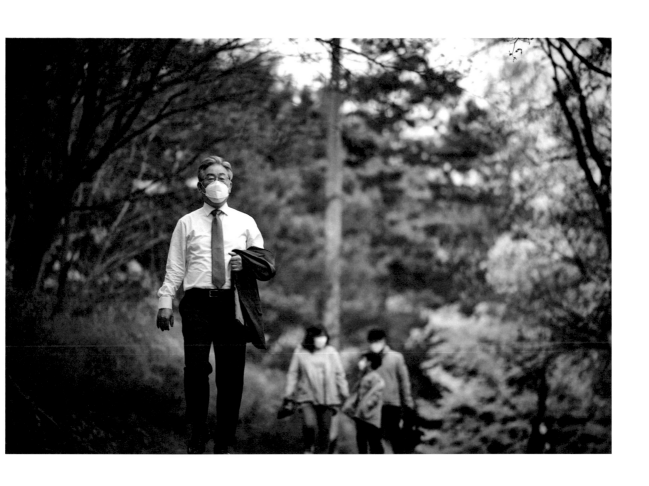

참을 수 없는 존재

아동학대는
한 인간을 평생 동안 고문하는
가장 잔인한 범죄다
분명히
사람이 저지른 일이지만
솔직히
사람으로 보기 힘들다

학교에 가면

학폭을 방관한다면

폭력이라는 과목을 개설해 놓은 것과 같다

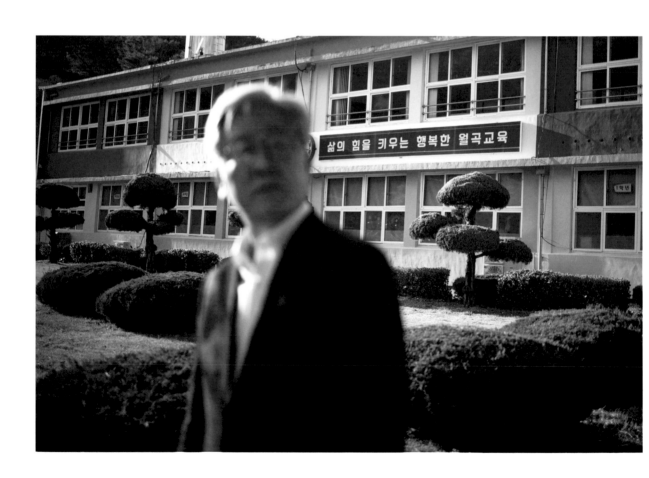

스승과 제자는 어디에?

학생과 교사가 오로지 입시만을 바라본다면

그 교육은 비즈니스일 뿐

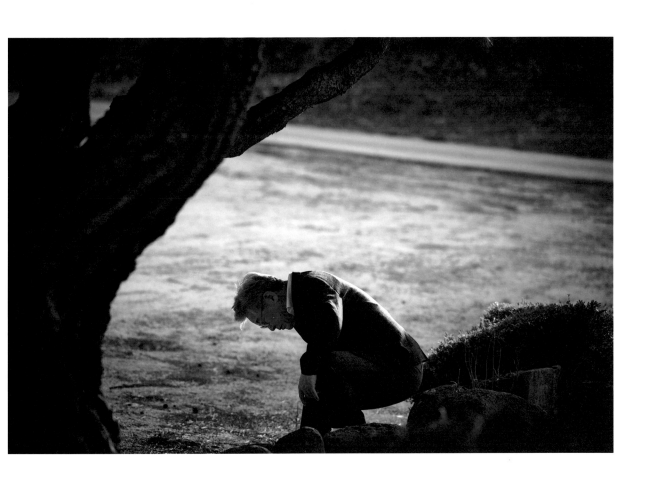

"같은 세상"

약한자 힘없는 사람 배려

공정한 세상을

2021. 5. 6.

기재부장 이재명

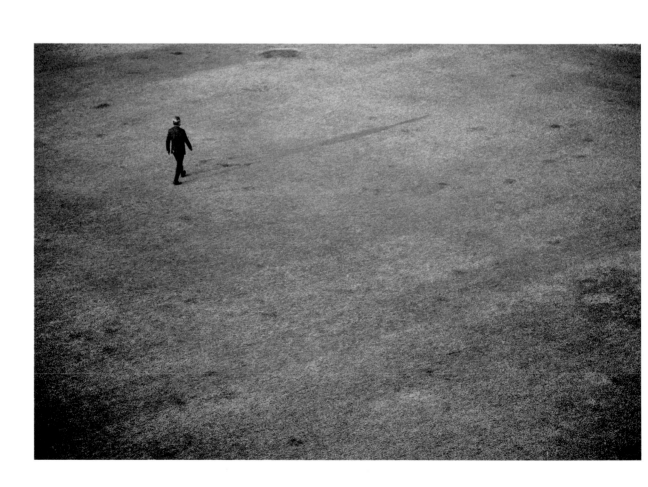

움직이는 광장

촛불은
광장의 혁명에 시동을 걸었다
예열은 할 만큼 했고
이제 광장은 움직일 것이다

정의는 광장 바깥에도 있다

우리만 정의라면
나머지인 불의가
너무 크지 않겠는가?

이제부터

최악과 차악의 시대에서

최선과 차선의 시대로

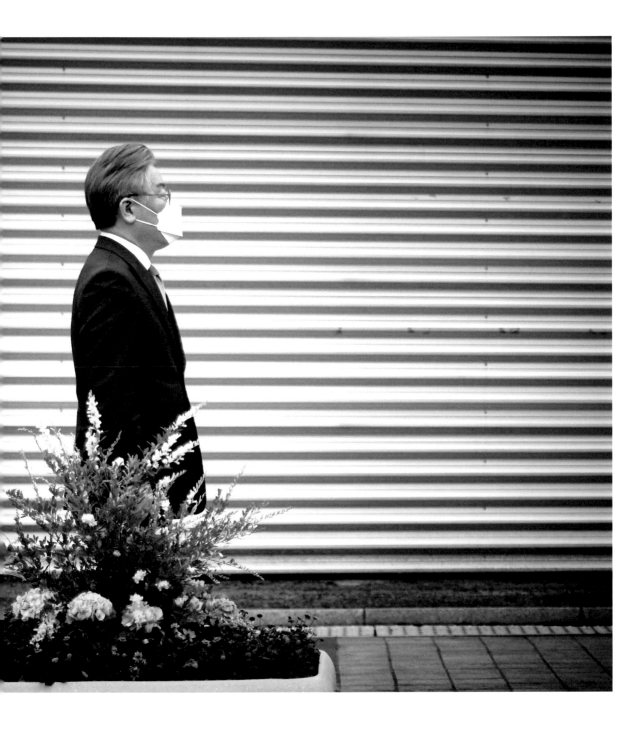

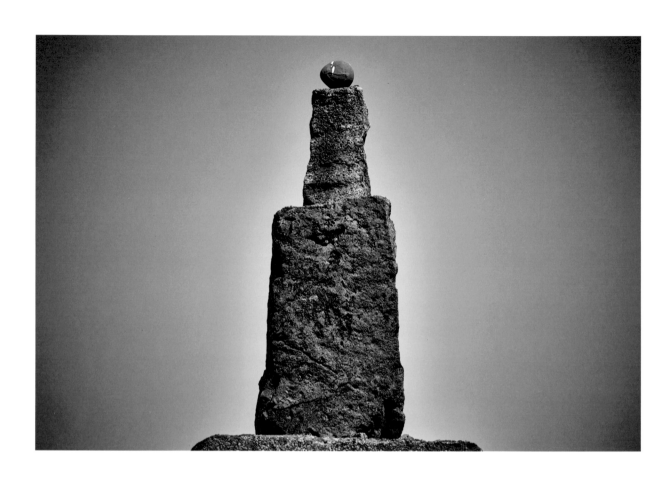

중도란

변수가 아니다

가장 까다로운 상수다

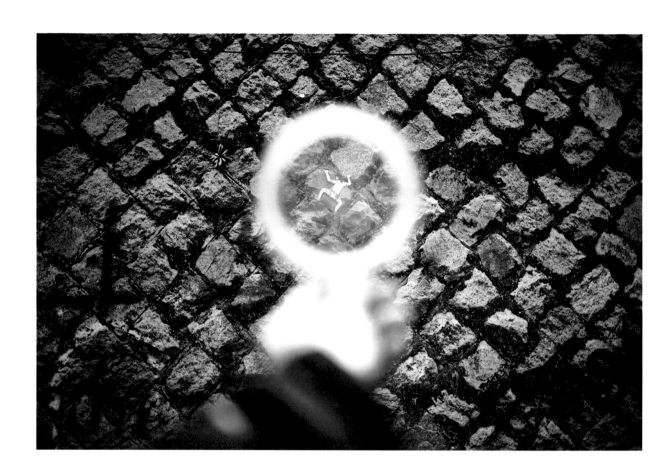

청년들이 보수화됐다고?

제대로 그들을 알려면
멀리 떨어져
망원경으로 겉모습을 볼 게 아니라
가까이 다가가
현미경으로 속을 들여다봐야 한다
오늘날 청년을 정의하는 형용사는
인구수만큼 많다

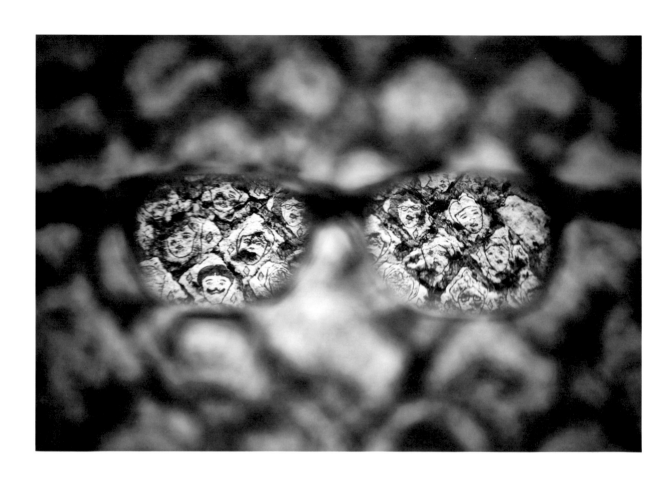

정치에도 미학이 있다

국민을 이분법으로 보는 시대는 끝났다

이제 국민을

다채로운 색과 점이 모여

하나의 큰 그림이 되는

인상파의 점묘법으로 봐야 한다

국민을 알록달록한 개인으로 볼 때

정치는 예술이 될 수도 있다

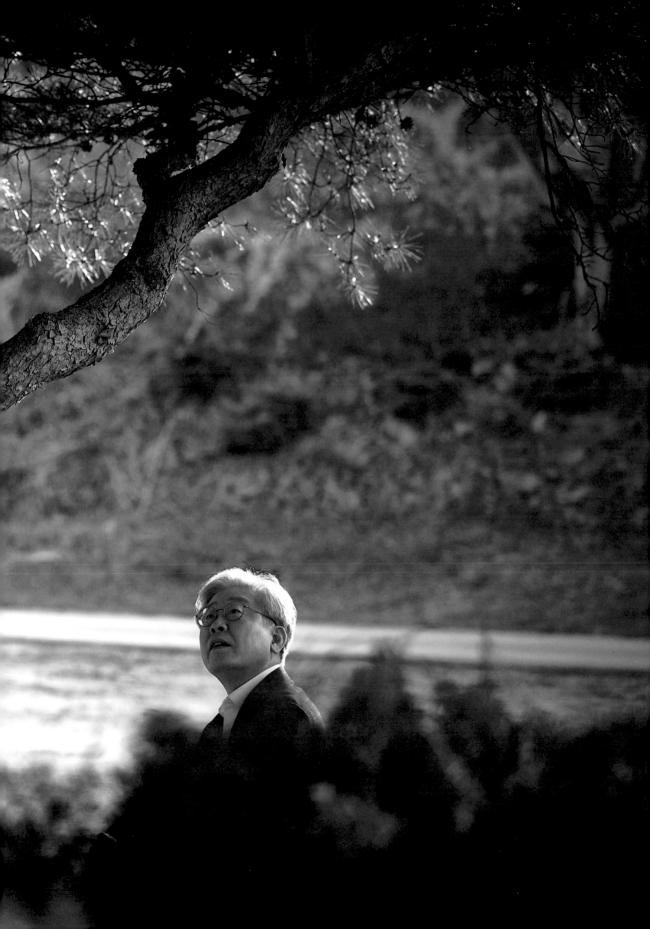

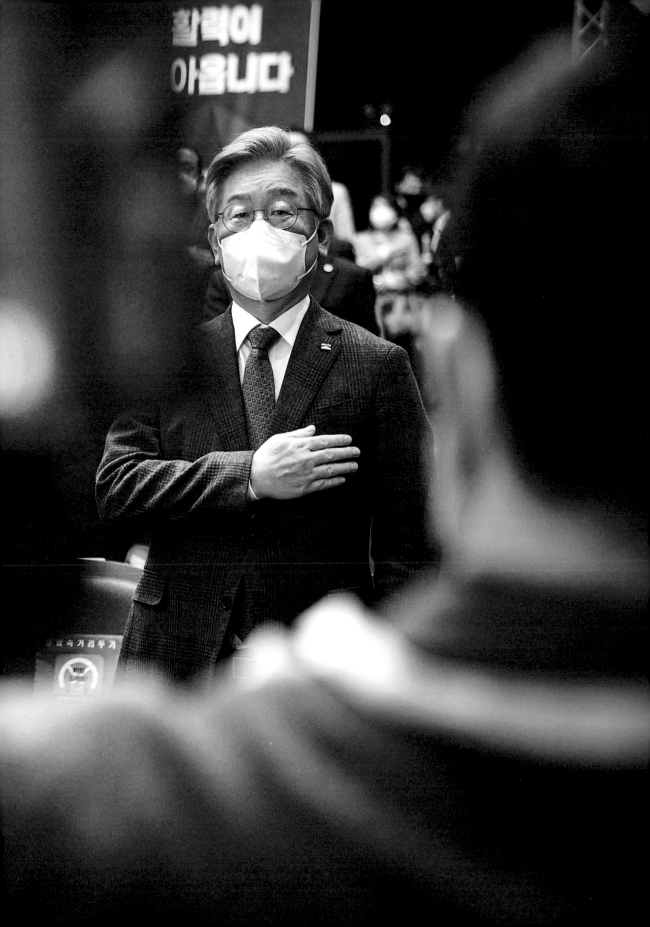

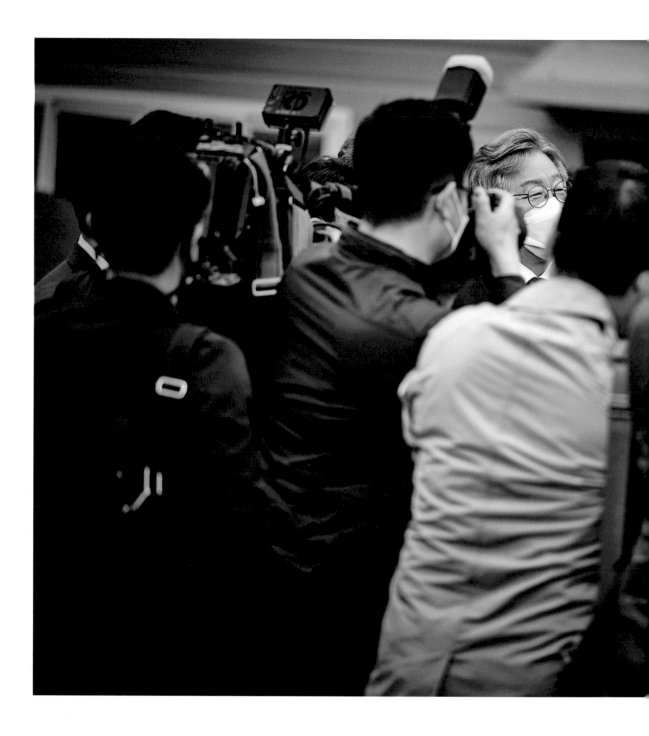

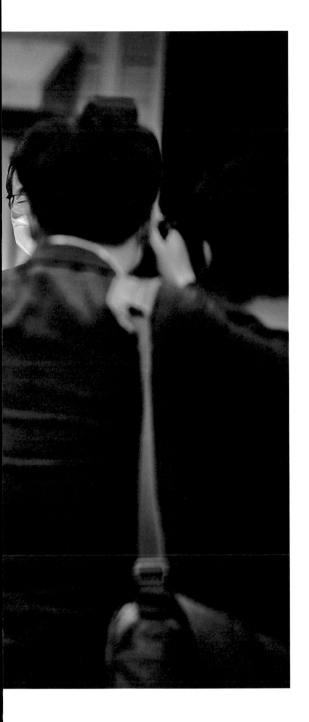

정치는 다큐멘터리

쇼를 만들어
사람들을 감동시키려 하지 말라
기록을 통해 국민들과 팩트를 공유하면
그것으로 충분하다

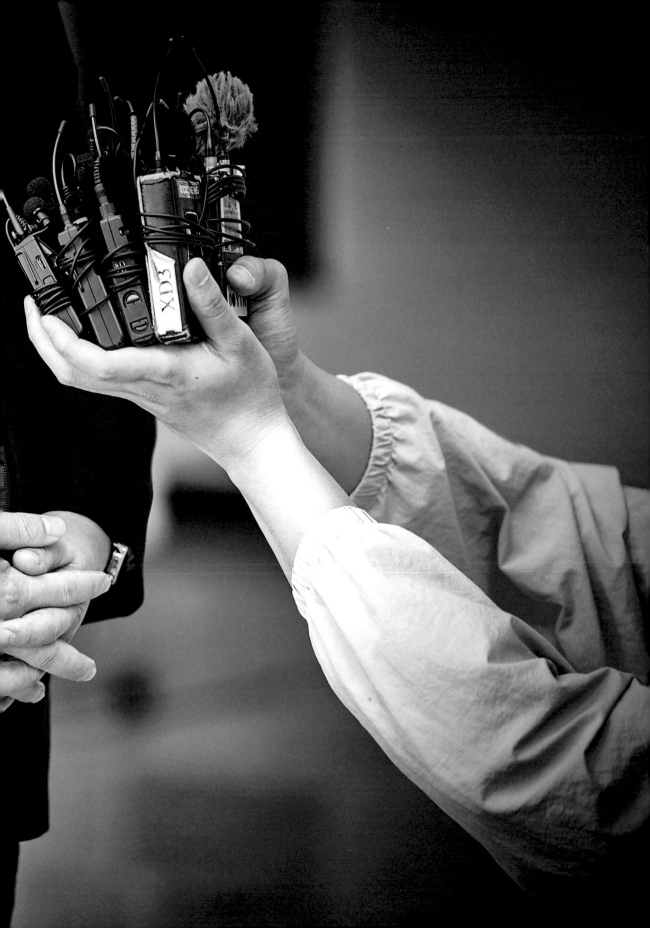

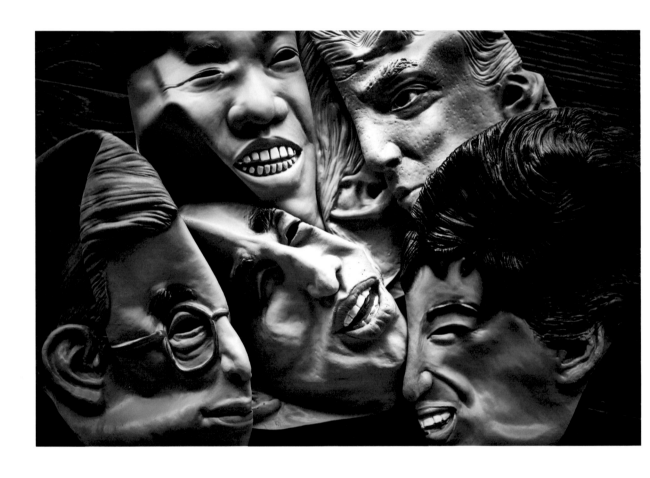

초불이 가리킨 곳

이랬다 저랬다
왔다 갔다
하지만
초불은 처음부터
우리 앞의 현실을 비추고 있었다
앞으로
앞으로
현실로 나아가라

잠시 잊었던 당연한 이야기

공권력이 공정하다면
사람들은 검찰의 힘을
권력이 아닌
공공서비스로 생각할 것이다

위험한 엘리트

『조직에 충성하고
직무에 충실하며
주어진 역할을 다할 뿐』이라는 태도가
나치를 지탱하는 힘이었다

역지사지가 빠진 성실함은
언제든지 악이 될 수 있다

정의가 지연되는 이유

5 공은 끝났지만
아직도
곳곳엔
전두환이 남아 있다

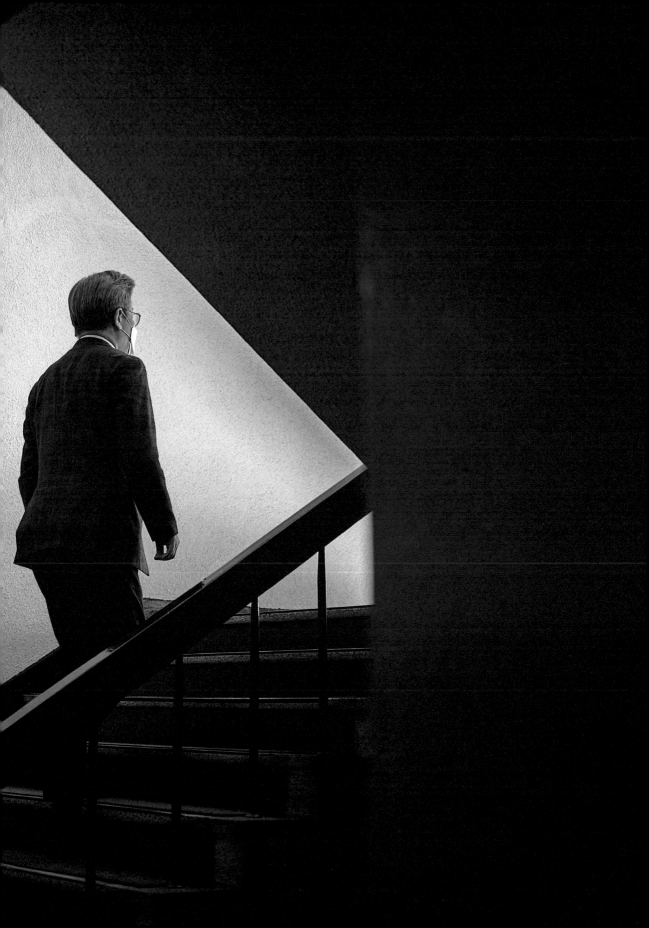

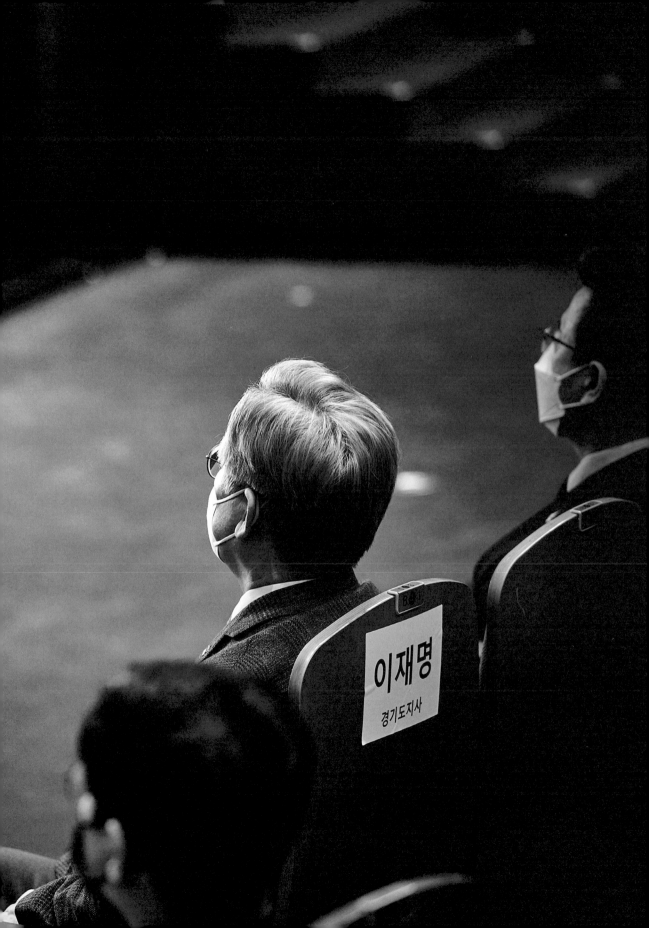

세월이 약이라면

세월은 진통제일 뿐
치료제가 아니다
완치되지 않은 상처는
병의 전이를 부를 수밖에 없다

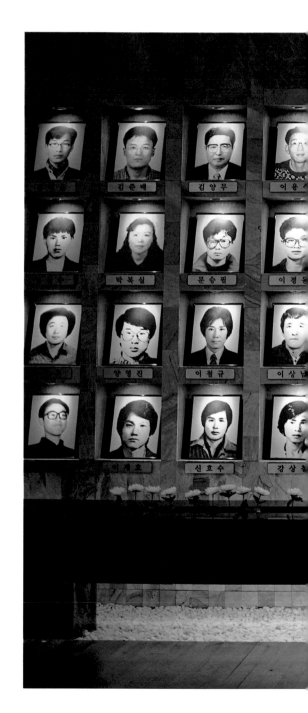

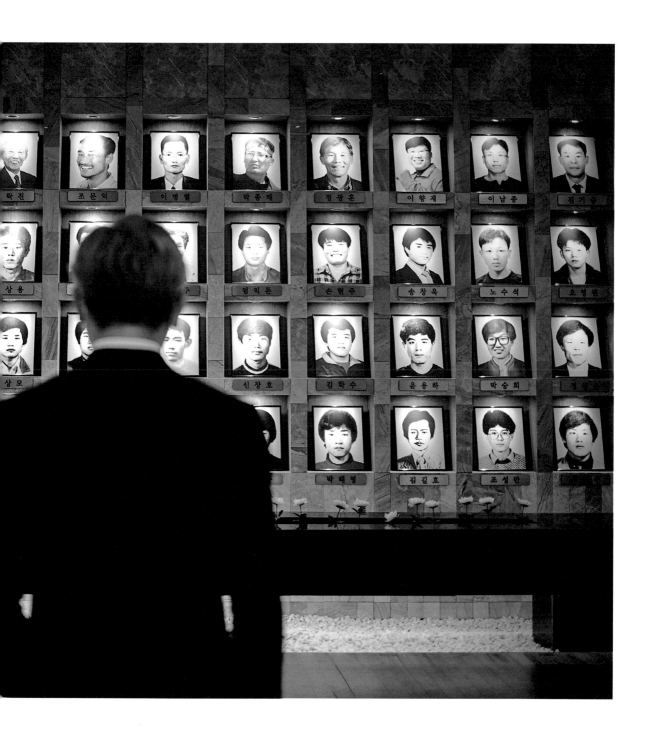

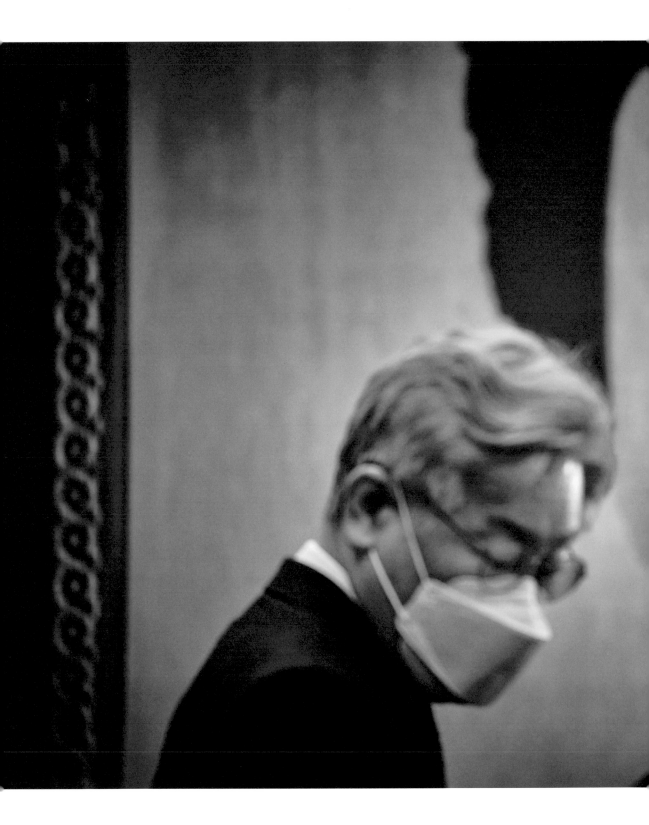

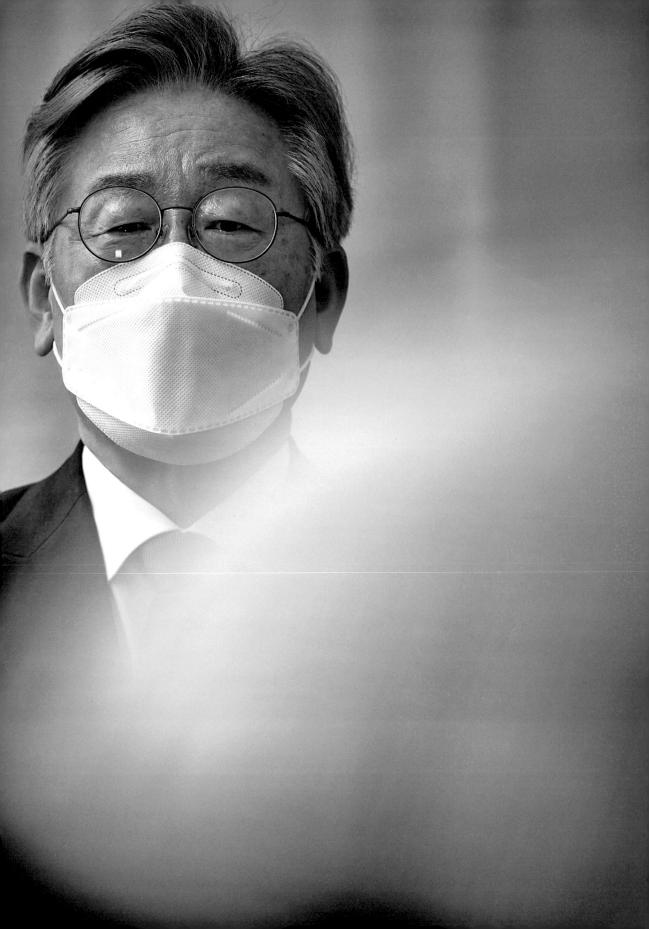

과거로부터 오는 빛

일본은
온 우주로 쏟아져 나가는 저 과거의 빛을
후대가 어떻게 막으라고 저러는가?
정의를 떠나서
과학도 모르는 어리석은 일이다

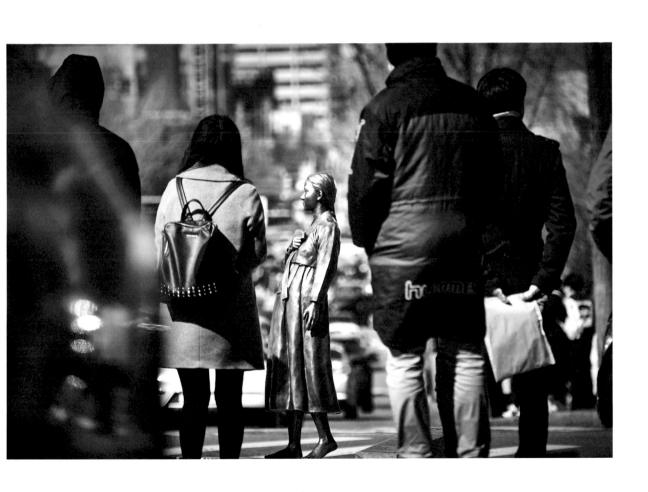

반일이 아니다

봄에 농사를 지으려면
검불을 걷어야
씨를 뿌릴 수 있다

친일 청산은 그 자체가 목적이 아니라
한일간의 우애와 새 출발을 위한
최소한의 정비다

제 9 대 도지사 박 창 원
(1961. 5. 24 ~ 1963. 12. 16)

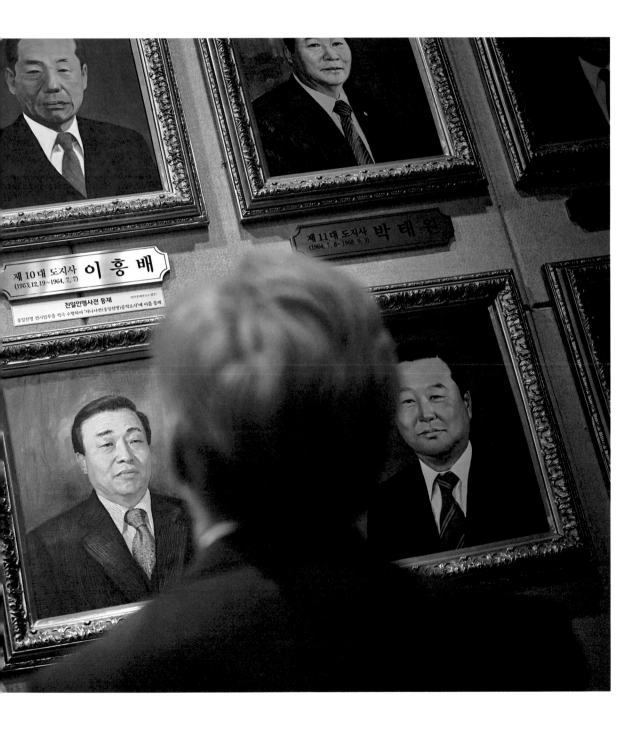

햇볕정책

하책은 싸워서 이기는 것

중책은 싸우지 않고도 이기는 것

상책은 싸울 필요가 없게 하는 것

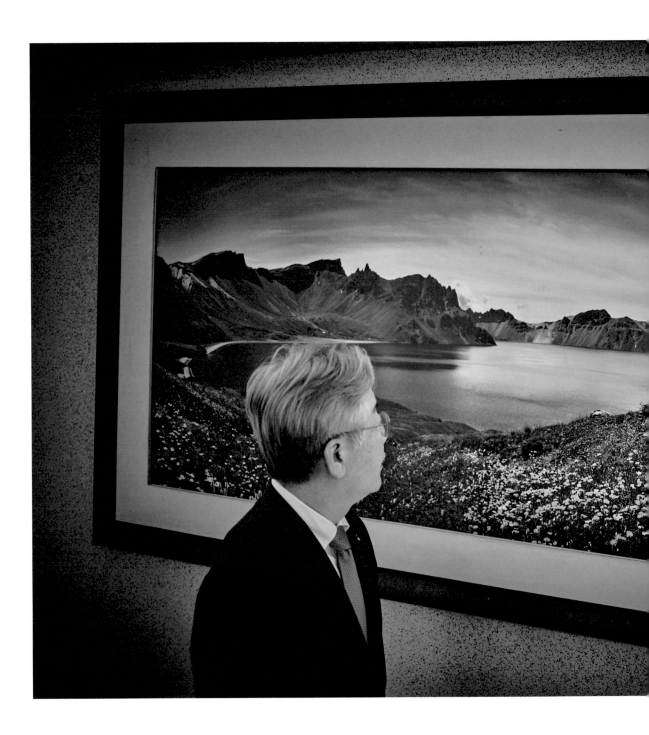

인정—

미·중·일은 협상의 대상이고
북한은 화해의 대상이다
통일은 대박?
말한 사람은 몰라도
말은 맞다

위기의 기후

지금까지
어지르는 사람 따로 있고
치우는 사람 따로 있었다
그러나
앞으로 지속 가능한 세계는
어지르는 사람에 달려 있다

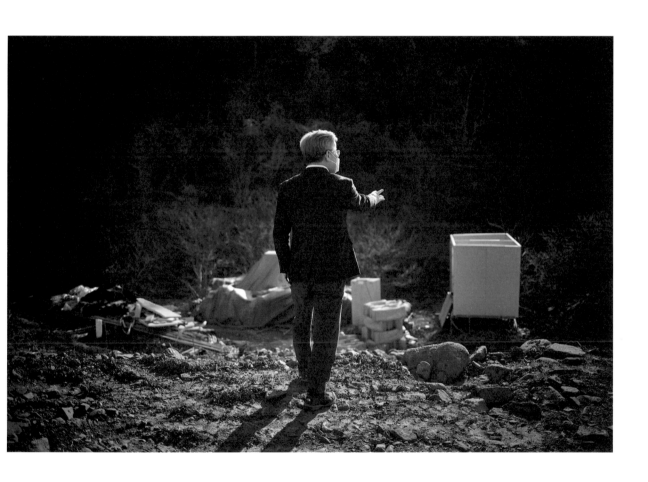

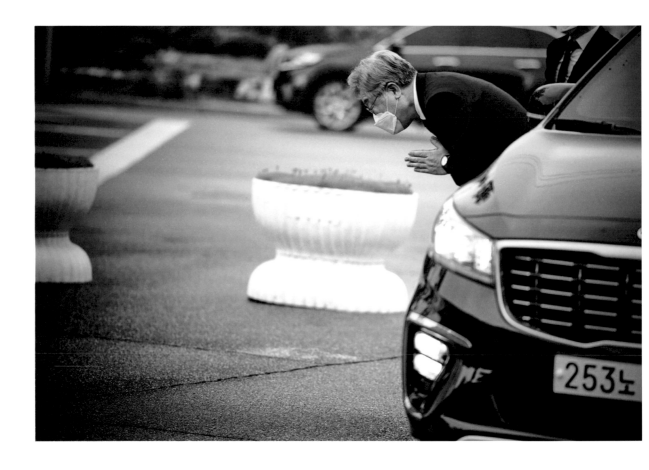

팬덤이 아닌 팀워크로

부탁드립니다
지지하되 숭배하지 말고
칭찬하되 찬양하지 않기를

귀중품

딱 하나 있다
아내에게 프러포즈할 때 건넸던
내 유년의 일기장

1982. 05. 03

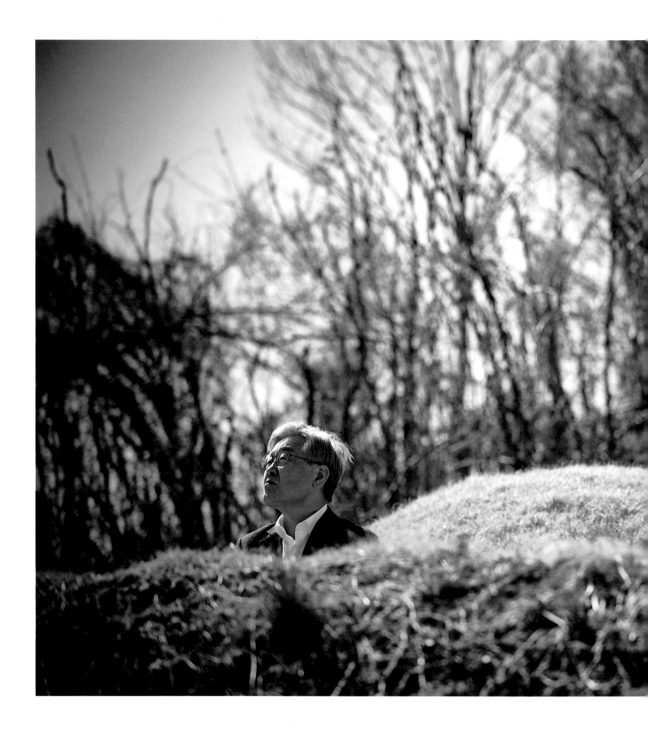

많은 이들에게 빚지며 여기까지 왔다

세상을 떠날 때까지
현장 노동자였던 내 여동생
늘 당당했고
그래서 존엄했다

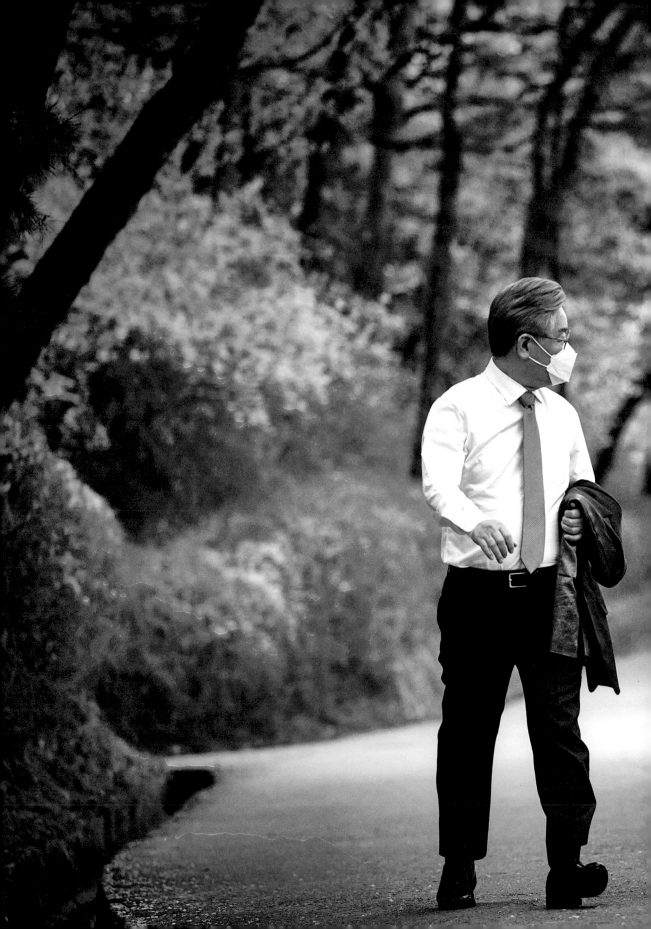

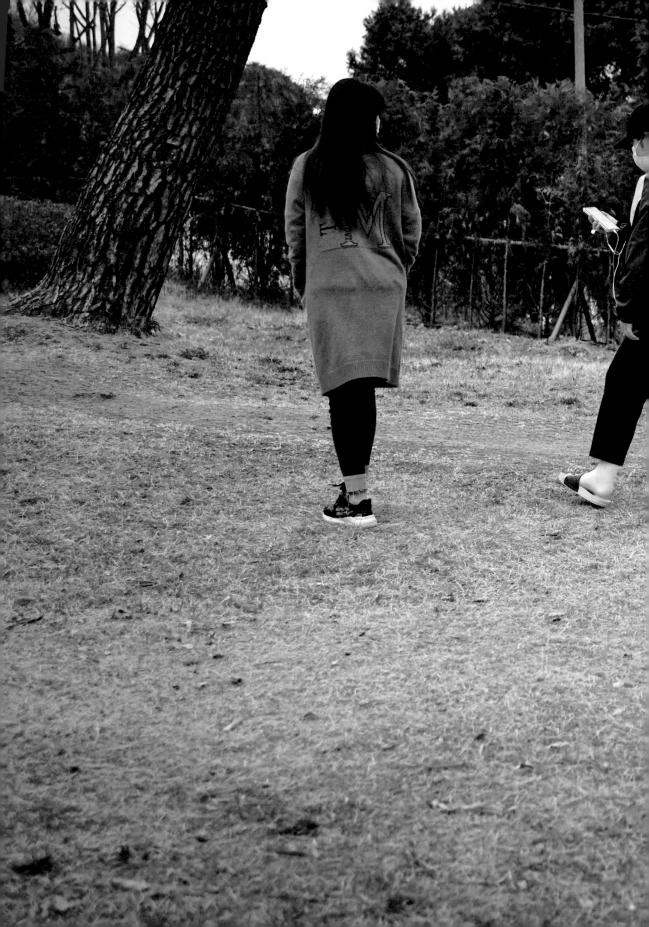

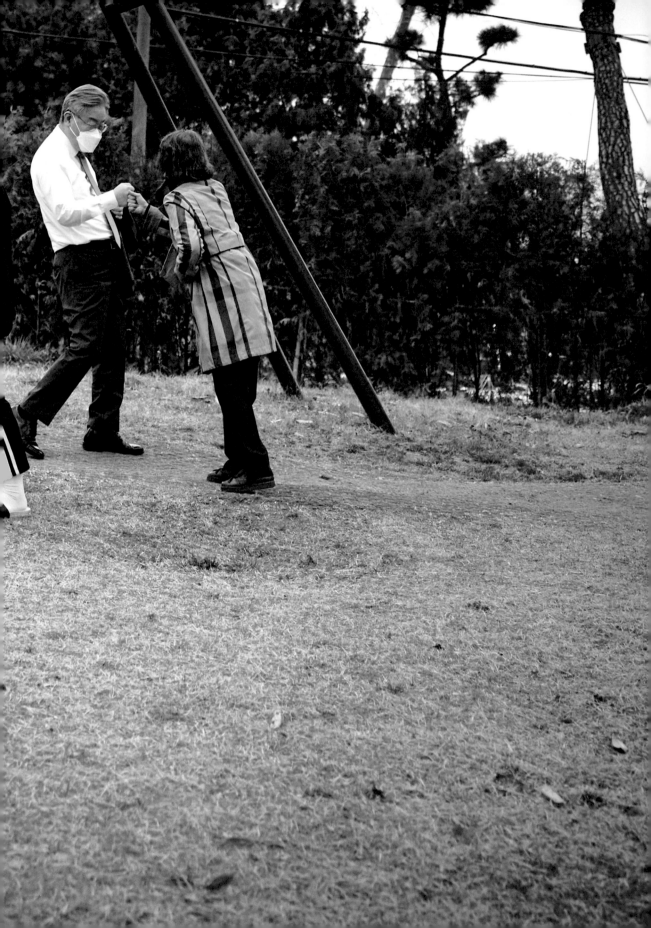

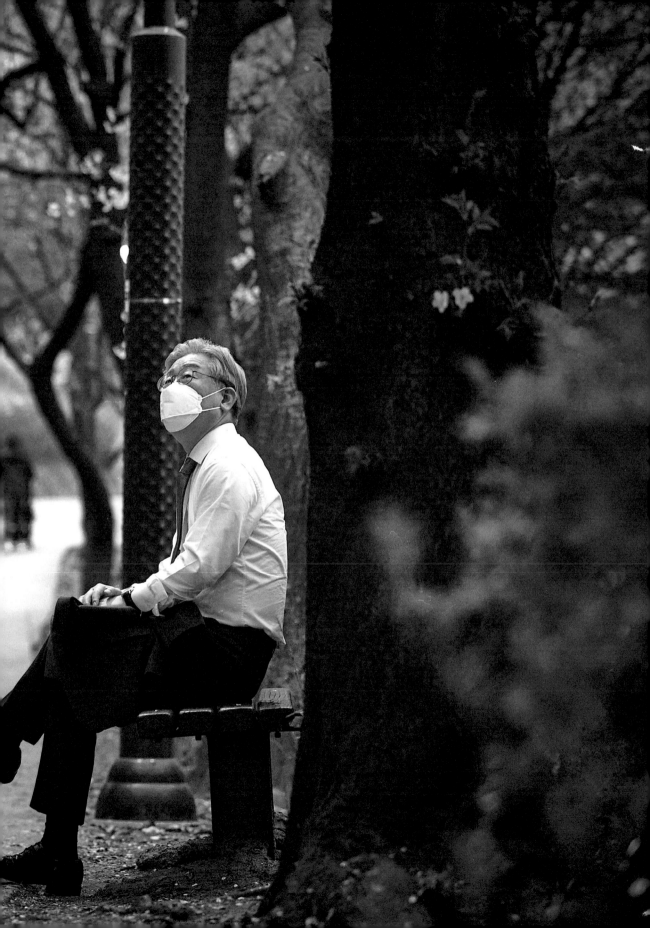

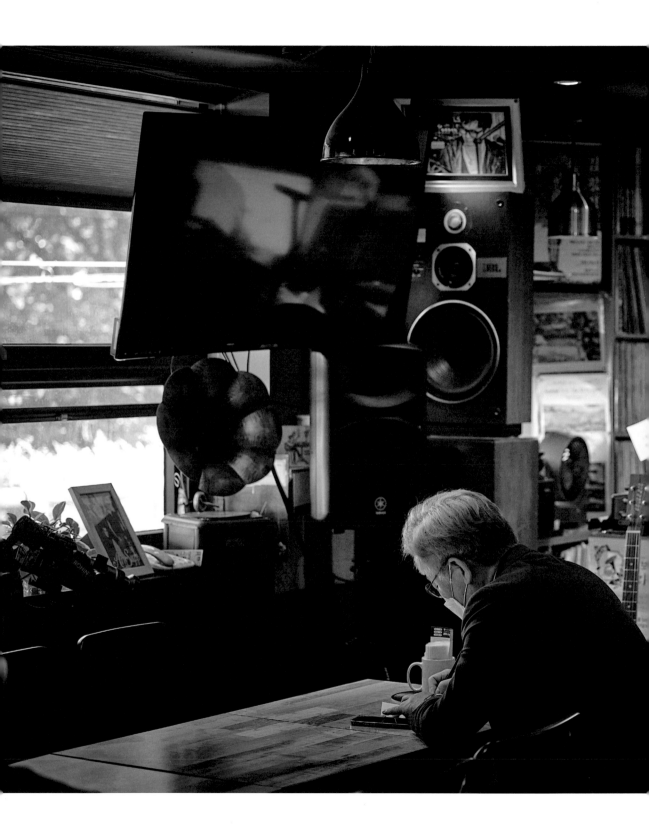

1988. 4. 24

1980. 7. 30

몇반의 가들의 노골적인 어서 태도를 보여

이어 자책감이 생기지 아니하는 것은

오히려 그런 자들의 행태를 보고 나의 다소와

행동을 반성할수 없다는 점에서 다행스러운 생각도

든다.

상식적 지각가 높은 사람보다는 인간적인 사람이

되어야 겠다는 생각이 많이 든다.

사람이 되어야지. 명사(名士)나 권력자가 되어서는 안

부끄럽지 않은 나의 행태에 대해서 그로 인하여 내 행동

운을 의심하거나, 나아가 그를 인하여

제약을 느껴서는 더욱 안된다.

1987. 4. 28

1985. 11. 27

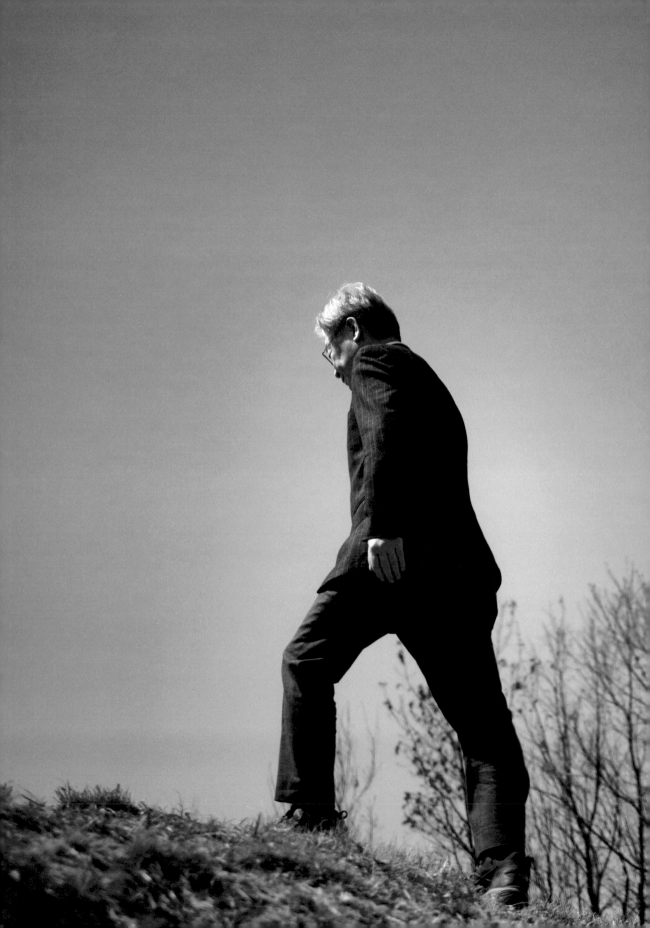

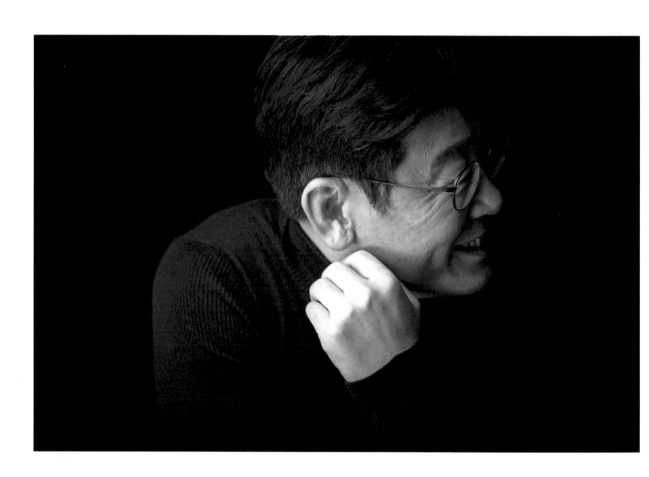

정치, 왜 하십니까?

4년 만이다.

4년 전 그는 우리를 뛰쳐나온 한 마리 야생동물 같았다.

팔딱팔딱 에너지를 주체하다 못해 좌충우돌하는 이단아. 그 에너지가 반가우면서도 조마조마했다.

4년 만에 만난 그는 같은 듯 다른 사람이었다. 못 본 사이 상처도 나고 마음고생도 좀 해서일까. 맥시멈의 에너지를 쏟아내던 모습은 온데간데없다. 이젠 염색을 안 하는지, 헤어칼라도 자연스러운 백발이다. 언제든지 싸울 준비가 되어 있었던, 밖으로 드러나 있었던 그의 칼이 느껴지지 않았다.

마치 이젠 칼을 품 안에 품은 듯, 아니 사실상 그조차도 없는, 자신의 휜 팔 하나로도 충분하다는 듯 노련한 모습이다.

강영호　　그동안 많이 멋있어지셨어요. 그거 아세요? 4년 전에 인터뷰 했던 대선 주자들 중에서 이재명 님 한 분만 강호에 남아 있어요. 물론 상처도 많이 입으셨겠지만 어쨌든, 잘 버텨주셔서 제가 감사한 마음입니다. 전에 제가 했던 칼럼이 '인간 이재명'에 맞추다 보니 정치 얘기를 거의 안 했습니다. 그래서 다시 만나 뵈면 꼭 여쭤보고 싶었던 게 있어요. 정말 궁금합니다. 왜 정치를 하시나요?

이재명　　사실 '정치를 왜 하는가'라는 본질적으로 가장 중요한 답을 어디에서도 할 기회가 없었습니다. 인생 후반전에 와서야 이 얘기를 하게 되었네요. 하지만 폼 안 잡고 답할게요. 흔히 정치인들이 '소명의식'이라는 말을 많이 하는데, 제 생각에 그건 자백인 것 같아요. 소명이라고 하면 누가 불렀다는 건데, 종교 메시아도 아니고 그걸 어떻게 자기가 규정합니까?

정치인은 국민이 아니라고 하면 언제든 퇴장해야 하는 존재입니다.

처음에는 인생을 좀 의미 있게 살려고 시작했습니다. 길게 이야기할 건 아니지만 광주의 실상을 알게 된 계기도 있었고, 사법시험 붙고 변호사로 살다 보니 제가 사회로부터 받은 게 무척 많더라고요. 단적으로 제가 대학 입학하던 그 전해에 저같이 가난한 학생을 위해 등록금에 생활비까지 주는 제도가 생겨났어요. 그 제도가 없었으면 공부할 생각조차 못했을 겁니다. 몇 번 죽을 뻔한 고비를 이웃들이 살려주기도 했고. 그래서 의미 있게 베풀면서 살아보자고 시작한 건데…….

막상 해보니 이게 장난이 아니더라고요. (웃음) 온갖 비난을 감수해야 하고, 매순간 칼날 위에 서야 하니, 최대한 진지해질 수밖에 없었죠. 세상을 바꾸는 일이 좋은 마음으로만 되는 게 아니라는 걸, 해보니까 안 겁니다. 처음부터 이런 줄 알았으면 내가 이걸 했을까? 이런 생각도 가끔 하긴 했어요.

요즘은 간단합니다. 이 일이 가장 보람됩니다. 이렇게 표현하면 싫어하는 분도 있을 텐데, 솔직히 재미도 있고요. 예를 들면 경기도에서 하는 '극저 신용대출'이라고 신용이 낮은 서민들에게 낮은 이자로 대출하는 정책이 있습니다. 얼마 전에 어느 도민께서 국민 신문고를 통해서 편지를 보내주신 게 있는데요. 두 아이 키우는 한부모 가장 여성으로서 너무 힘들어서 무서운 생각까지 하다가 이것 덕분에 살아낼 힘을 찾았다고, 감사하다고요. 가슴이 막 뛰었죠. 인간 욕망의 핵심이 결국 '인정 욕구'와 '존재 증명', 이 두 가지 아니겠어요? 인간이 살면서 느낄 수 있는 수많은 쾌락이 있지만, 저는 '누군가에게 도움이 됐을 때' 가장 강력하고 지속 가능한 행복을 느낍니다. 그 행복을 한 번 경험하면 쉽게 헤어나오질 못합니다. 수십 년씩 봉사활동을 하는 분들이 바로 그런 마음일 텐데 저도 그 충만함에서 벗어나지 못하고 있는 거죠.

강영호　　정치의 이유가 꽤 심플하네요. 솔직히 거창하지 않아서 마음에 더 와닿습니다.

이재명　　거룩한 대답은 못하겠어요. 진정성이라는 것이 증명 가능하지도 않고, 국민들에게 중요한 정보도 아닌 것 같고. 저도 왜 근사하게 답하고 싶은 마음이 없겠어요. 그래도 제 대답은 보람, 재미(웃음)예요. 사실 이게 우리가 흔히 쓰는 말이라서 그렇지, 간단한 일은 아닙니다. 보람되게 산다는 것, 재미있게 산다는 것만큼 우리 국민들이 가장 열망하는 삶의 목표가 있겠습니까?

강영호　　그래도 현실정치라는 게 너무 살벌해서, 다 그만두고 싶을 때가 있었을 텐데요. '굳이 내가 이 시궁창에서 왜 이러고 있나' 같은 마음이 들거나. (웃음)

이재명　　다행히 그렇지 않았습니다. 제 기질상 저는 말만 하는 건 딱 싫어하거든요. 그건 정말 멋없는 겁니다. 물론 멋 부리려고 정치하는 건 아닙니다만, 버텨내는 힘은 제 기질 자체에서 나옵니다. 내가 한 말은 지킨다, 세상을 바꾸겠다고 약속했으면 바꾼다. 촌놈 자존심 같은 거죠. (웃음) 또 한 가지는 제 몸이 기억하는 게 있습니다. 가난과 멸시라는 것이 얼마나 사람을 절망하게 하고 가슴을 후벼 파고 때로는 못된 마음까지 생겨나게 하는지. 가난이 제 자랑은 아니지만 부끄러운 일도 아니니까 조금 더 말씀드리자면, 희망이 없거든요. 오늘보다 내일이 좀 낫겠다 싶어야 뭐라도 열심히 할 것 아니겠습니까? 요즘 유튜브를 보면 청년들이 수면 영상에 그렇게 댓글을 많이 달아요. 거기에 자기 처지도 공유하고, 그래도 힘내겠다고 서로 위로하고요. 그렇게 다짐하고도 아침에 늦게 일어나면 자책하면서도 또 하루를 멍하니 보내기도 하고. 시대나 양상은 다르지만 그 절망의 마음은 과거와 다르지 않다는 거죠. 제 몸이 기억하는 것이 이겁니다. 아는 아픔이거든요. 얼마나 무너지는지 알거든요. 그런데 그 아픔이 오히려 버틸 힘을 주더라고요. 책임감도 들고. 내가 무너지면 꽤 많은 사람들의 희망도 같이 무너질 수도 있겠구나. 그때 정신이 또렷해집니다. 허리를 세우게 되고요.

강영호　　　그 마음을 국민들이 고스란히 알아주는 건 아니지 않나요. 기본적으로 우리 국민들이 정치인들에 대해 깊은 불신을 가지고 있고.

이재명　　　우리 정치가 넘어서야 할 가장 큰 장벽이 말씀하신 정치불신입니다. 아무리 좋은 정책도 국민들의 신뢰 없이는 효과가 나질 않습니다. 열심히 정책 연구해서 제안하면 뭐하나요? 주권자께서 믿지 않으시면. 그 벽을 넘기 위해 제가 택한 방법은 언행일치하려고 기를 쓰는 겁니다. '아, 저 사람은 자기가 한 말은 정말로 지키는구나!' 정치하면서 이 한 문장 지켜내는 것이 얼마나 힘든지 모릅니다. 자랑 좀 하자면 경기도 공약 이행률이 96.1%예요. 왜 이렇게 높냐 하면, 간단합니다. 애초에 지킬 수 있는 것만 약속해서 그렇습니다. 선거 때마다 얼마나 많은 지역 현안들이 있습니까? 다들 절박하죠. 실제로 현장에 가보면 모두 이해가 됩니다. 그런데 '그게 정말 타당한가, 우리 사회 전체를 놓고 봤을 때 합리적인 안이냐' 자문하면 또 다른 문제인 겁니다. 그러라고 공직자가 있고 전체 국민을 대리할 사람을 뽑는 건데 안 될 공약 막 던져놨다가 나중에 안 되면 고스란히 신뢰가 무너지는 겁니다. 우리 정치에서 자주 볼 수 있는 풍경 아닙니까?
또 하나, 중요한 것은 결과를 만드는 일입니다. 일이 '되게끔' 방향을 끊임없이 찾는 것이지요. 신기한 것은 정말 자기 일처럼 방법을 찾다 보면 해결책이 나온다는 거예요. 그럼 지체없이 실행해야죠. 아무리 고민해봐도 답이 안 나온다 싶으면 진솔하게 고백합니다. '이런저런 방법도 고민해보고 오만 가지를 찾아봤지만 안 되겠습니다' 하고요. 그런데 우리 국민들께서 그렇게 야박하지 않으세요. 대신 '너희 정말 최선을 다한 거 맞냐'라는 의심은 해소해드려야죠. 그러니 늘 바쁘게 뛰어다닐 수밖에 없습니다.
마지막으로 용기와 결단입니다. 좀 어려울 것 같고, 반발 심할 것 같고, 인기 떨어질 것 같아서 쉽게 포기해버리면 신뢰를 완전히 잃는 겁니다. 국민들은 그걸 무섭게 포착해냅니다. 용기를 갖고 결단하라고 선택해주신 겁니다. 정치가 있는 정책만 그대로 하는 거라면 행정기관만 있으면 되는 거 아

닙니까?

강영호 그래서 사람들이 이재명은 늘 바쁘다고 하는군요?

이재명 대리인의 숙명이죠. 그 무게를 감당하라고 국민들께서 월급을
주시는 거고요.

꾸며서 말하는 것에 대한 지독한 경계, 청승에 대한 본능적 거리 두기.
가장 밑바닥을 경험해봐서일까. 이미 웬만한 건 다 해본 일이라는 듯, 그는
절대로 '징징'거리지 않는다.
소년 공장 노동자 시절, 매번 구타에 시달린 탓에 커서는 맞지 않고 살겠다
며 작업 반장이 되고 싶었던 소년이 어른이 되었다.
더 이상 자신의 아픔에는 무던하고 매 순간 자기 객관화를 멈추지 않는 그
이지만, 희망 없는 청년의 하루를 묘사할 때는 꽤 서글픈 표정이다. "아는
아픔"이라고 말할 때는 중간중간 한숨도.
그가 정치를 하는 이유는 보람과 재미다. 누군가에겐 김이 빠질 대답이지
만 이재명다운 대답이다.
마치 조금이라도 윤색을 시도하면 스스로 못 견뎌 두드러기가 날 것처럼
그는 늘 있는 그대로의 답에 집착한다.
한참을 대화를 나누다 잠시 쉬는 시간. "못 본 사이 많이 차분해지신 것 같
아요"라고 웃으며 물으니 그가 천진하게 답한다.
"저같이 줄도 백도 없는 사람은 매 순간 성장하지 않으면 살아남을 수 없
어요."

INDEX

5p

10p

12p

14p

16p

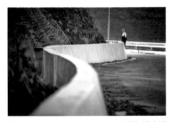

19p　　　　　　　　　지금 이 순간

20p　　　　　　　　　코로나 이후

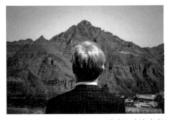

23p

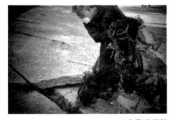

24p

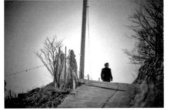

26p　　　무한 경쟁과 적자생존의 시대에
　　　　　When they go alone

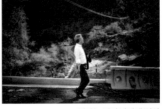

29p　　　　　　　　어디로 가십니까?

30p　　　　　　　　　내 몸에 똥칠

33p　　　　　　　　　　오히려

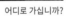

35p　　　결과는 이미 과정에 있다

199

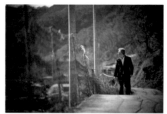

36p

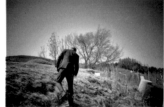

38p 　　　　　　극단적 직업

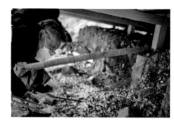

41p 　　　　　　작은 차이가 큰 차이

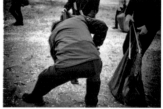

42p

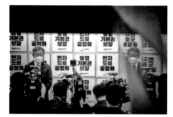

44p 　　　　　　정책엔 저작권이 없다

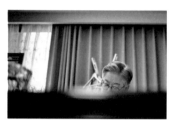

46p

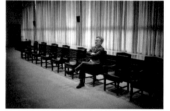

48p 　　　　　　무관심

50p 　　　　　　창과 방패

53p 　　　　　　옆 사람

55p 　　　　　　정치 지도자란

56p

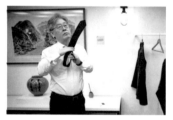

58p

60p 　　　　　　신의 한 수란 없다

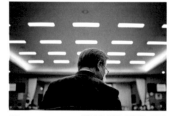

63p 　　　　　　행정은 연주, 정치는 작곡

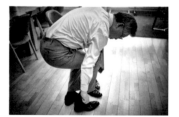

64p 　　　　　　일하는 정치인

200

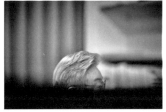

67p 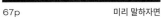 미리 말하자면

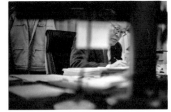

68p

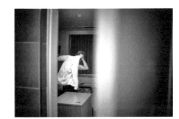

70p

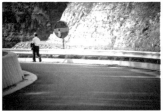

72p

74p 밥과 그릇

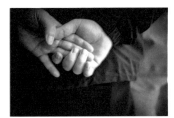

76p 이재명 레시피

79p 거래냐 거주냐

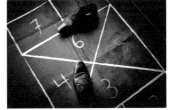

80p 부동산 게임

82p

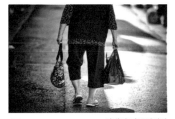

85p 경제적 기본권이란

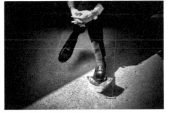

86p 소득 보존의 법칙

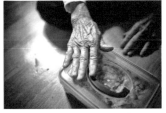

88p 가짜가 무서워 진짜를 포기할 수 없다

90p 재난 기본 소득

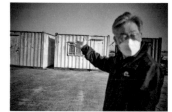

93p 재기 펀드

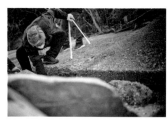

95p 인테리어

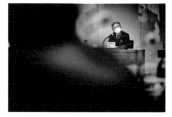

97p 디테일 정치

98p

100p 보호와 방임 사이

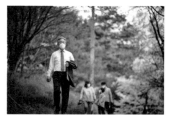

103p 사랑은 집에서 쓰세요

104p 참을 수 없는 존재

107p 학교에 가면

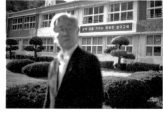

108p 스승과 제자는 어디에?

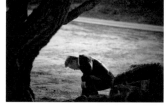

111p

112p

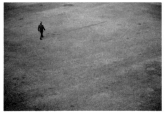

114p 움직이는 광장

117p 정의는 광장 바깥에도 있다

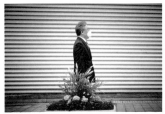

118p 이제부터

120p 중도란

122p 청년들이 보수화됐다고?

124p 정치에도 미학이 있다

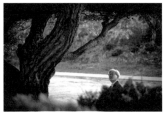

126p

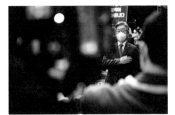

128p

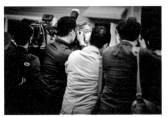

130p 정치는 다큐멘터리

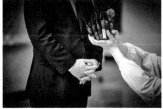

132p

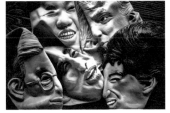

134p 촛불이 가리킨 곳

137p 잠시 잊었던 당연한 이야기

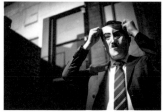

139p 위험한 엘리트

140p 정의가 지연되는 이유

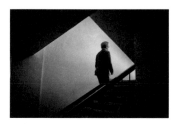

142p

144p

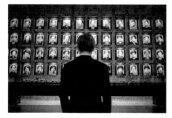

146p 세월이 약이라면

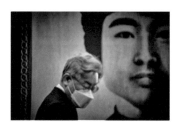

148p

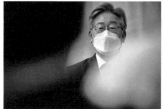

150p

153p 과거로부터 오는 빛

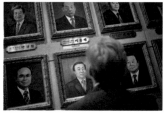

154p 반일이 아니다

156p 햇볕정책

158p 인정!

161p 위기의 기후

162p

팬덤이 아닌 팀워크로

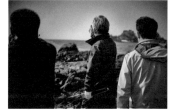

164p

166p

귀중품

168p

170p

많은 이들에게 빚지며 여기까지 왔다

172p

174p

176p

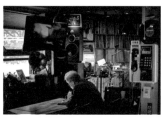

178p

180p

1988. 4. 24

183p

1980. 7. 30

184p

1987. 4. 28

187p

1985. 11. 27

188p

1984. 12. 29

190p

지금은 이재명

개정판 1쇄 발행 2025년 5월 21일

지은이
강영호

펴낸이
김선준

책임편집
임나리

도움 주신 분들
김남준
손현호
박민수
이석현
서민규

제작
유화컴퍼니
Black&White Pentatone, 600lpi

펴낸곳
(주)콘텐츠그룹 포레스트 출판등록 2021년 4월 16일 제2021-000079호
주소 서울시 영등포구 국제금융로2길 37 에스트레뉴 1304호
전화 02) 332-5855 팩스 02) 332-5856
홈페이지 www.forestbooks.co.kr 이메일 forest@forestbooks.co.kr

ISBN 979-11-94530-40-4 03660